디자인의 길

디자인의 길

THE WAY OF DESIGN

디테크시대 디자인 삼위일체

최명식 지음

學古房

목 차

머리말

디지털 테크놀로지 환경에서
디자인 본질적 요소를 찾아서

사물 인터넷과 인공지능을 기반으로 초고속, 초연결, 초융합, 초지능 시대에 돌입하고 있다. 디지털 기술과 물리적·생물학적 기술이 융합하면서 전례 없는 사회적 변화와 생활에 변화가 나타나고 있다. 인류문명 발달과 함께 한 디자인은 어떤 방향성을 가지고 가야 하는가.

디자인은 인간의 일상 생활환경과 매우 관련이 깊다. 디자인은 사물을 비롯하여 인간과 자연을 삶과 환경에 직접 맞닿게 하는 매개체이다. 따라서 디자인 역사는 사물과 인간 그리고 사회 환경과 자연의 관계 속에서 인류문명 발달사에 함께 진화하며 방향성을 제시해왔다. 산업사회를 거치면서 디자인은 제품 중심으로 인간의 삶의 방향성을 제시하는 아젠다보다는 기능과 조형 중심에서 이원화로 분화(分化)하며 한 세기를 지배해왔다. 18세기 산업혁명과 더불어 기술의 발달은 디자인을 일정한 프로세스에 수단으로 위치하게 만들었다. 대량생산과 대량 소비 중심 사회에서 디자인은 창의와 혁신으로 시대의 첨병 역할을 해왔다. 20세기를 거치면서 디자인은 인간의 삶의 질을

개선하고 편리함을 가져주며 많은 혜택을 가져 준 것도 사실이다.

4차 산업혁명 시대다. 첨단 테크놀로지를 기반으로 빠르게 변화하고 있다. 인공지능, 사물 인터넷, 빅데이터, 블록체인, 클라우드 컴퓨팅, 3D프린팅 등을 중심으로 기술과 산업 사이에서 일어나는 융합혁신이 빠르게 진행되며 새로운 사회를 만들어 가고 있다. 디자인은 어떻게 해야할까.

창의·혁신·윤리 삼위일체로
인간과 사물 그리고 자연이 공존하는 선순환 구조

디자인은 디자인의 본질적 요소를 찾아가는 노력과 사유가 있어야 한다. 20세기 창의와 혁신의 양 바퀴를 중심으로 달려왔다면 공존의 가치인 '윤리'라는 나침반을 갖고 가야할 필요도 있다. 즉 디자인에 올바른 윤리관이 내재하며 디자인의 본질적 요소를 찾아가야 한다. 공동체의 올바른 윤리관 속에서 우리의 삶과 환경을 더 가치있게 만들어 갈 필요가 있다. 디자인을 통해 인간에게 감동을 줄 수 있어야 하고 나아가 디자인에 혼(soul)을 형성해 나가는 것이 4차 산업혁명 시대 존재의 이유기 될 수 있다.

디자인은 사물과 환경 그리고 인간 사회의 관계를 만들어 가는 과정이다. 따라서 디자인 행위를 리더해나가는 디자이너는 올바른 윤리관에서 복잡 다양한 사회현상 속에서도 항상 넓고 균형적인 시야로 관찰하고 문제 해결자로 접근하는 자세를 가질 필요가 있다. 보다 넓은 자연과 인간 그리고 사물의 관계를 인식하는 올바른 디자인 윤리관이 필요하다. 디자인 행위는 자신만의 것은 아니다. 디자이너가 어떤 환경과 사물을 생산하느냐에 따라 우리의 생활환경 규칙

8

과 질이 결정된다 해도 과언이 아니다. 디자이너는 창의적 사고와 혁신뿐만 아니라 매우 높은 윤리적 의식도 가지고 있어야한다.

　디자인은 궁극적으로 우리 인간의 생활환경을 형성하는 공기와 같다. 디자인이 인간의 삶에 미치는 영향은 매우 직접적이다. 특히 사물에 절대적으로 상호 의존하는 환경에 있어서 그것은 무엇보다 중요하다. 한 세기를 지배한 창의와 혁신을 무기로 올바른 윤리 의식을 탑재해 창의·혁신·윤리의 삼위일체를 통해 자연과 인간이 공존할 수 있는 바람직한 문화를 제공해 디자인의 사회적 책임을 다해나가야 한다.

　디지털 테크놀로지 환경에서 디자인은 갈림길에 있다. 창의와 혁신 그리고 윤리가 디자인 프로세스에 순차적으로 때로는 비순차적으로 접근할 수 있는 구조를 만들어 지속성을 갖고 디자인의 본질적 가치를 찾아나서야 한다. 창의·혁신·윤리 삼위일체로 인간과 사물 그리고 자연이 공존하는 선순환 구조와 생태계를 만들어 가는 디자인과 디자이너의 역량과 자세가 있어야 한다.

　바쁜 와중에서도 책을 낼 수 있도록 도와주신 남주헌 박사, 염명수 선생과 출판을 맡아준 학고방에 감사드린다.

2023. 9.
최명식

01

디자인 담론

CHAPTER 01
디자인의 생명과 담론

1. 디자인의 힘

20세기 디자인은 수많은 영역으로 스며들며 진화하고 있다. 디자인이 인간의 특정 목적을 달성하기 위해 '계획하는 활동'이라는 관점에서다. 목적하는 활동이 무엇이냐에 따라 차이도 있고, 활용 방법도 다르겠지만 때로는 과학적 수단으로 때로는 도구적 수단으로 우리 일상생활에서 디자인이 전개되었다. 디자인에 대한 우리의 인식은 모던 디자인의 탄생과 더불어 물질적으로 가시화된 제품이나 장식과 조형, 환경 주축이었다면 작금은 정치, 경제, 사회, 문화, 서비스, 사고 등 여러 전반에 디자인 개념이 확대 스며들고 있다. 정치권에서 '정계 구조 개편' 차원으로, 공학 분야에서 시스템 설계로, 경영 합리화를 위한 전략적 차원에서 디자인으로, 예술가들의 '작품의 구상'으로 디자인 개념이 확대 사용되고 있다.

산업혁명 이후 디자인 출발은 산업디자인 영역에서 제품디자인, 시각디자인, 패션디자인, 공예디자인 등 서로 영역이 구분되어 발달하면서 전통적인 영역을 조금씩 벗어나고 있다. 디지털 테크놀로지 시대에는 과학과 기술 발달, 기술과 예술의 융합, 디자인과 예술이 혼재하면서 디자인 영역도 경계가 허물어지고 있다. 특히 디지털 기술의 발달로 기존에 존재하고 있지 않던 새로운 분야나 신제품이 탄생하며 기술과 디자인 그리고 예술이 혼재하고 있다. 디자인 개념이 엔지니어링과 예술뿐만이 아니라 개인의 관념적(觀念的) 측면이나 사회적 의식 영역까지 확산하고 있는 가운데 디자인이 복잡한 학문이 되고 있다.

디자인을 언급할 때 여러 상황이나 대상에 따라 다양한 개념적 접근과 여러 관점이 있을 수 있다. 디자인 프로세스를 통해 품질 좋

은 제품을 생산하기도 하고, 제품의 심미성을 추구하면서 사용자의 생활에 편리함과 행복감을 가져주기도 한다. 경영에서 전략적 접근과 이윤추구 극대화와 경쟁력을 강화하기 위한 수단으로 디자인을 볼 수 있다. 때로는 예술과 디자인이 하나가 되기도 하고, 마케팅에 디자인이 접목되어 이윤 극대화를 할 수 있고, 과학기술과 디자인이 융·복합화되며 새로운 세상을 만들어 가기도 한다.

여러 분야에서 다양한 형태로 '디자인'이 사용되며 지속적인 생산력 증가와 생활의 향상과 더불어 인간의 욕구를 충족시켜가는 생명체와 같다. '디자인'에 대한 사유가 깊어질 수 밖에 없다.

디자인에는 어떤 힘과 에너지를 갖고 있는가?

2. 디자인은 '계획', '설계하다'

디자인이라는 용어는 다양한 의미로 해석되고 응용되고 있다. 디자인(design)이 명사로 쓰일 때는 다양한 제품을 만들어 내기 위한 의도, 계획, 구상 또는 실행하는 것을 의미한다. 스케치·시안·계획·모형 등 디자인 과정의 결과를 가리킨다. 제품을 구체적으로 만드는 행위로 생산된 제품의 전체 모양이나 형태·이미지를 디자인으로 볼 수 있다. 동사로 쓰일 때는 '디자인'은 '설계하다', '지시하다', '표현하다', '성취하다', '밑그림을 그리다'의 뜻을 가지고 있다.

디자인의 다양한 접근 모두 하나의 행위 즉, 사람이 '의지'를 가지고 하는 것을 말한다. '디자인 행위'란 것은 의도, 계획, 구상하는 행위로 볼 때 인류의 탄생과 더불어 시작되었다고 할 수 있다. 원시인들이 생존을 위해 도구를 만들고 비바람으로부터 자신들을 보호하기

위해 움집을 만드는 것, 편리한 생활을 영위하기 위해 혁신적인 제품 만들거나 건물을 세우는 행위 또는 인간의 삶과 죽음에 관계되는 축하 행사나 장례식 같은 제례의식, 자기 자신의 자아를 찾는 삶의 방식도 디자인이라 할 수 있다. 이렇게 필요한 것을 이루기 위해 의도, 계획, 구상, 실행하는 관점에서 표현 방법과 응용분야, 구체적인 실현 과정 그리고 용어는 다를지 모르지만, 디자인 행위는 인류 문명 발달사와 기원을 같이 하고 있다고 볼 수 있다.

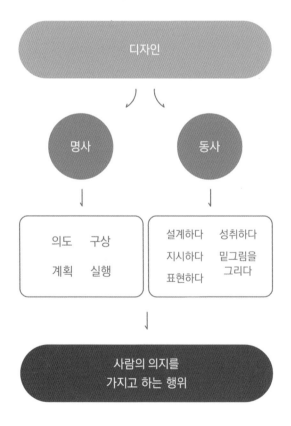

메소포타미아 문명의 기초를 세운 수메르인은 기원전 3500년경부터 티그리스강과 유프라테스강이 합류하는 지역에 수많은 도시를 건설하고 인류 최초로 설형 문자를 개발 사용하였다. 이후 종교, 수학, 규칙, 법률, 건축법을 발달시켜왔다. 흙을 빚어 햇볕에 말린 벽돌을 사용하여 신전을 중심으로 도시를 만들고, 상점, 일터, 거주지를 만들어 왔다. 이러한 행위는 의도적으로 구상하고 계획된 것이 존재하고 있음이 틀림없다. 상황과 목적에 따라 의식하고 계획하고 구상하면서 실천된 것이 메소포타미아 문명이며, 일종의 디자인 활동이었던 것이다.

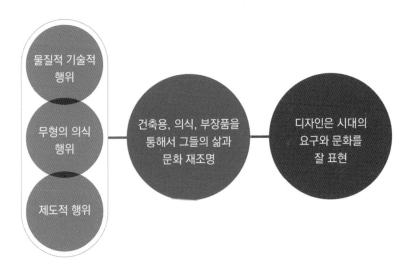

디자인 행위는 제품을 만드는 기술적 행위뿐만이 아니라 무형의 의식이나 제도적 행위도 포함되어 발달해왔다. 디자인은 인류의 역사적 변화에 따라 각 시대의 문화와 생활양식을 표현하는 대표적인 활동이었던 것이다.

3. 모던 디자인의 탄생

근대 디자인 개념은 1920~1930년대 모던 디자인(modern design) 성립 이후로 볼 수 있다. 모던이란 용어는 19세기 말~20세기 초 유럽에서 일어난 '모더니즘'이라는 예술운동에서 시작되었다. '모던'의 의미는 '현대적, 첨단, 세련됨'으로 디자인 개념과 같은 의미로 사용되었다.

모던 디자인(modern design)은 전통적인 권위와 사고방식을 거부하고 주관과 감정을 배제한 '냉철한 이상과 과학적 관점'에서 형태나 기능미를 강조해왔다. 산업혁명 과정에서 모던 디자인 행위란 것은 보다 더 편리하고 기능이 뛰어난 제품을 만들어 좋은 환경 속에서 인간의 삶의 질을 향상키기 위한 보편적 활동이라 할 수 있다.

모던 디자인의 탄생은 산업혁명 이후 노동의 분업에서 시작 되었다. 제품의 생산과정에서 분업화, 기계화, 자동화의 가속화를 가져왔으며 제품뿐만이 아니라 사회 체계의 변화, 생산과 소비에서 분배나 커뮤니케이션의 발달, 조직의 개혁과 혁신도 가져오게 하였다. 오늘날 조형적 디자인도 산업혁명 이후 근대 모던 디자인에 이르러서 탄생했다고 볼 수 있다.

> "최초의 산업 디자이너는 18세기 후반 영국의 도자기 산업에서 찾아볼 수 있다. 웨지우드의 도자기 회사에서 등장한 원형 제작자(Modeler)가 오늘날 디자이너의 원형이라고 할 수 있다."
> – 에이드리언 포티(Adrian Forty), 건축공학자

인간의 삶의 질을 향상키기 위한 보편적 활동이자 기능 주의적인

디자인 경향으로 모던 디자인은 단순하고 명쾌한 기능미를 지향하며 근대적인 산업 생산과 디자인에 관련된 문제들을 설명하는 종합적인 담론이자 양식이 될 수 있었다.

4. 산업혁명과 디자인

18세기 산업혁명의 특징으로 사회적·경제적·기술적·문화적 측면을 들 수 있다. 기술적으로는 철·강철과 같은 새로운 소재의 사용, 석탄·증기기관·전기·석유 및 내연기관과 같은 새로운 에너지원 이용, 방적기, 방직기와 같이 인력을 더 적게 들이면서 생산을 증가시킬 수 있다. 기계의 발명, 공장에서 작업조직체의 발달로 분업과 직능의 전문화뿐만 아니라 제도와 규범에도 큰 변화를 가져왔고 디자인의 전성시대를 가져왔다.

산업혁명은 기술의 혁명으로 교통과 통신의 발전에도 크게 영향을 끼쳤으며, 천연자원의 사용을 증가시켰고 기계를 이용한 제품의 대량생산과 대량공급을 가능하게 했다. 그리고 비공업 영역에서도 급속한 변화와 발전을 가져왔다.

농업 분야에서 식량공급을 가능하게 하는 농업생산의 개선과 더불어 부(富)를 재분배하는 결과를 가져왔다. 경제적 변화로는 공업생산 및 국제무역 증대를 가져왔고 부의 편중현상을 야기했다. 사회적 측면으로는 산업사회에 상응하는 새로운 제도와 국가정책 그리고 정치적 변화도 가져왔다. 도시의 성장과 노동운동의 발전, 새로운 유형의 권위도 나타나는 등 포괄적인 사회적 변화와 더불어 사회질서와 문화적 변화도 이루어졌다.

산업혁명은 기술혁명이다. 그로 인해 생산 방법과 소비에도 혁명을 가져왔다. 제품이나 인쇄물의 대량생산을 위해 실제 사용되는 제품의 모양과 기능을 가질 수 있는 제품 디자인이 필요했다. 이 디자인은 완성한 제품과 한 치도 틀리지 않는 완전함이 존재해야 한다. 이 과정에서 계획·노동·생산·분배 등 분업화가 이루어지고 원재료에서 제품 완성까지 프로세스가 필요하게 된다. 제품 디자인 프로세스는 제품의 표준화와 규격화로 제품의 생산량과 속도도 증가되었다. 산업혁명은 디자인에 집중되면서 산업혁명 이전 디자인과 비교가 안 될 만큼 엄청나게 발전했다.

기술과 디자인의 협업이 표준화와 규격화 대량화로 기업의 거대화, 자본의 집중으로 새로운 유형의 대중 계층과 문화가 만들어졌다. 디자인은 이러한 힘을 바탕으로 대량판매 촉진, 대량소비로 이어지면서 인간의 생활에 편리함과 사고의 폭도 넓어졌고 '인간의 삶의 질' 향상과 인류의 물질과 정신문명에 이바지했다.

다른 특징은 기술적 진보와 더불어 더 빠르게, 더 대량생산에 초점이 맞추어져 있었다. 빠른 제품을 생산하기 위해 제품의 설계와 제조 관리, 제품의 기능, 품질 개선이 우선시되었다. 자본의 재편성과 더불어 거대 기업의 출현, 제품의 품질 향상, 기업 이윤창출의 극대화에 맞추어졌다. 대량생산과 대량소비에서 물질만능주의를 키워왔고 자본가와 노동자라는 새로운 계급이 형성된 시기가 되었다.

일부 비평가들은 생산되는 제품의 질이 산업혁명 이전의 수공업 제품과 비교하면 향상되지 않았다고 한다. 제품 품질 하락과 더불어 사회는 불평등, 노동력 착취, 소득의 양극화, 기계화 우려를 표시하기도 하였다. 인간이 갖는 개성미나 창조성이 사라지고 인간의 도덕과 윤리관이 소멸하였다는 지적을 하기노 하였다. 결과적으로 이와 같

은 문제의식은 미술공예운동을 촉진시키는 계기가 되었다.

5. 미술 공예운동

산업사회에서 미술공예 운동(Art&Craft Movement)은 예술가들뿐만 아니라 사회사상가, 건축가, 디자이너, 공예가 등이 참여하면서 시작되었다. 미술 공예가들은 19세기 후반 산업사회의 인간성 상실과 삭막함에 반기를 들고 미술, 공예, 건축 등을 통해 사회를 정신적으로 보다 조화롭게 만들고자는 미술공예운동이 전개되었다. 이는 존 러스킨(John Ruskin, 1810~1900)의 도덕적 미의식과 윌리엄 모리스(William Morris, 1834~1896)의 예술적 이상성을 토대로 전개되었다.

이 운동의 특징은 자연적인 것을 모티브로 삼고, 형태와 모양은 단순하고 식물의 줄기처럼 유기적인 형태로 제작되는 것이 디자인의 특징이다. 미술공예운동 시기에는 식물, 새, 동물의 형태를 패턴화하여 제품에 응용되고 사용되는 경향이 두드러지게 나타났다.

미술공예운동은 산업혁명 직후 생산된 제품들이 기계적 속성으로 미적인 측면을 상실하였고 대량생산을 위해 다양한 디자인을 촉구할 수 없다고 판단하였다. 예술가들의 창작성, 기계가 아닌 손으로 제품을 생산하면서 디자인 재료로 사용되었던 기존의 것을 재평가하기도 하였다. 한편 미술공예 운동은 산업화가 가져온 폐해를 극복하기 위하여 중세의 성당건축과 마찬가지로 건축가, 디자이너, 공예가가 결합하여 일상 생활에서 사용되어지도록 하는데 목적도 있었다. 제품까지도 예술가의 손으로 만들어보고 공동체적이며 풍요로운 삶을 추구하였으며 미학적인 면에서도 많은 추종자를 만들어 아르누보에 큰

영향을 미쳤다.

6. 아르누보의 탄생과 디자인

아르누보(Art Nouveau)는 '신미술'이라는 뜻을 갖고 있다. 1890년
대에 자연주의적이고 유기적인 형체를 구사했던 장식미술, 회화 건
축과 디자인 양식이다. '아르누보'는 영국, 미국 호칭이고 이탈리아에
서는 '리버티 양식(strle Liberty)'으로 불린다. 반데 벨데가 1894년 '아
르누보'라고 명명했다.

아르누보(Art Nouveau) 작가들은 "예술은 인간 환경을 개혁하고
새로운 세상에 일치시키려고하는 인간 영원의 자발적 자유행위"라
고 말하며, 속박을 받지 않는 예술을 위한 예술행위로 보았다. 전통
으로부터 이탈하며 새 양식의 창조를 지향하고 자연주의, 자발성, 단
순 및 기술적 완성을 이상으로 했다. 따라서 기존의 건축, 공예 등의
디자인이 그리스, 로마와 같은 역사적인 양식에서 전형을 가져온 것
을 부정하고 자연 본래의 형태에서 기원하는 새로운 형식과 미학을
추구했다.

특히 넝쿨, 담쟁이 식물의 형태를 연상하게 하는 유연하고 유동적
인 선과 화염무늬 형태 등 유기적이고 움직임이 있는 모티브를 즐겨
사용하며 좌우 상칭이나 직선적 구성을 고의로 피했다. 이와 같은
곡선, 곡면 등의 유기적인 미학에 집중하는 디자인 특징은 기능적인
구조나 형태를 무시하는 형식주의나 탐미적인 장식만이 강조되는 측
면이 있기도 하다.

아르누보 전성기는 1895년경 제 1차 세계대전 이전 약 10년이다.

1880년대에는 영국의 맥머도(A.H.Mackmurdo), 미국의 루이 설리번 (Louis Sullivan), 스페인의 안토니 가우디(Antoni Gaudi)등이 그래픽 디자인이나 건축에서의 곡선적인 형태를 사용한 작품을 발표하였다. 모리스의 미술 공예 운동, 클림트나 토로프, 블레이크 등의 회화의 영향도 빠뜨릴 수 없다.

아르누보 시기에는 자연과 실내 인테리어, 유기적 미학을 구현하는 물건에 대해 새로운 관심이 싹트기 시작했다. 가구는 예술이 될 수 있을까? 아트와 디자인의 경계는 모호해지면서, 일상으로 깊이 들어온 미술 작품은 자연스럽게 생활의 일부가 되는가 하면, 디자인을 넘어 예술이 된 '작품'도 많다. 실용적인 기능과 섬세한 감각, 디테일한 아름다움을 갖춘 가구들이 대표적이다. 아르누보 시대 가구들은 장식품으로 공간 일부를 차지한 게 아니라 예술작품으로 자리매김 하고 있다.

7. 회화적 디자인에서 산업디자인으로

디자인이 생활에 널리 쓰이기 시작할 때는 19세기 영국에서 제조산업이 발전하면서 중요한 요소로 인식되기 시작하면서부터이다.

> 당시 영국 섬유제품의 품질은 다른 나라의 섬유제품보다 우수하였지만 수출이 신장되지 않았다. 그래서 국회 특별위원회가 구성되어 그 원인을 조사했다. 그 결과 섬유제품의 무늬를 개선함으로써 수출을 신장할 수 있다고 결론을 내렸다. 당시 산업인과 예술가들은 섬유제품의 무늬를 회화적 디자인(pictorial design)이라고 불렀다.
> — 한국민족문화대백과사전, 디자인편

제조산업이 발전하면서 수출 문제가 섬유제품뿐만이 아니라 타 산업 분야에도 확대됨에 따라 회화적 디자인은 산업디자인(Industrial Design)으로 발전하게 되었다. 회화적 디자인은 프랑스·독일 등 여러 나라에서도 당면 문제로 제기되었다. 프랑스는 장식 미술(L'Art decoratif), 독일은 조형내지 형성(formgebung, gestaltung), 덴마크는 조형(formgivning), 일본은 도안·의장으로 번역하여 사용되면서 산업디자인으로 발전되어왔다.

> 회화적 디자인에서 산업디자인,
> 토탈디자인의 개념으로 발전하다.

기술혁신이 가져다준 인류문명은 부정할 수 없었다. 이 과정에서 수공예 속에서 제품의 질적 부활을 찾으려는 미술공예 운동이나 아르누보 양식도 이러한 움직임도 있었다. 하지만 산업혁명의 거대한 물결에 대해서 한계를 갖고 비교적 단명했다. 1907년 독일 공작 연맹도 설립 목표를 보면 「온갖 노력을 집중하여 공업 제품의 양질화」를 추진하기로 한 것이다. 제품의 질이란 단지 그 외관적 아름다움만을 목표로 하는 것이 아니라 그 물건과 인간관계에서 성립되는 생활양식, 생산의 모든 관계 등 사회적 배경까지 확대해서 생각하려고 하였다.

산업화가 본격화되는 1960년대 70년대 초반까지는 우수한 기능과 더 좋은 모양을 지닌 제품을 생산하는 것이 디자인의 역할이었다. 좋은 디자인이 좋은 비즈니스가 된다고 생각했다. 실제로 제품의 기능과 내구성을 중요시하는 디자인을 고려하였다. 80년대 예술 영역을 포함한 다양한 분야의 자유로운 조형성과 실험성을 접목하여 디자인이 제품에서 아이디어와 이미지 영역으로 확대됐다. 흩어진 각 영역 간의 상호 관계성을 넓히는 토탈디자인 개념으로 발전했다.

단순히 제품의 기능성 뿐만이 아니라 편리하고 아름답게 만드는 심미성과 커뮤니케이션 등의 디자인 활동을 통해 기업과 브랜드에 가치를 부여하고, 소비자로부터 기업의 브랜드 이미지를 형성하는데 힘을 가지고 기업의 정체성 형성에도 디자인을 적용했다. 최근 디자인이 하나의 제품을 창조하는 단계를 넘어 문화적 관점에서 사용자의 마음과 감정을 연출하고 생성하는 매개체로 대두되고 있다.

8. 20세기 디자인 담론

디자인은 현실의 제품 과정을 통해서 이야기되지만 이러한 현실을 설명하고 정당화하며 방향을 설정하는 것은 디자인 담론(Design Discourse)이라 할 수 있다. 산업 생산이 본격화되는 19세기에는 역사주의 양식이 유행하게 되는데 이를 비판하면서 새로운 디자인 양식을 추구하는 과정에서 기계 미학(Machine Aesthetics)이 대두하였다. 이러한 양식이나 담론적 혼란을 겪으면서 20세기 초에 이르면 이른바 모던 디자인(Modern Design)이 등장한다.

> "대중을 위해 창조적으로 일하는 사람은 누구나 대중사회의 문제점과 직접 직면한다."
> - 로렌스 아로웨이(lawrence alloway)

> "디자인의 목표이자 업적이야말로 대중사회와 부딪치는 것이다. 대중사회로의 정향(定香)이란 과제는 무엇이 이상적인 양식인가 하는 점을 제고할 것을 필요로 한다."
> - 스티븐 베일리 (Stephen Paul Bayley)

디자인사에는 디자인 개념을 근본적으로 재구축하려는 시도들도 있다. 1970년대에 빅터 파파넥 (Victor Papanek)은 디자인의 보편적 개념을 설정하면서 디자인 정의에 영향을 끼쳤다. 그는 "모든 사람은 디자이너이다. 거의 매 순간, 우리가 하는 모든 것은 디자인이다. 왜 냐하면 디자인이란 인간의 모든 활동의 기본이기 때문이다."라고 하 며 "인간 생활의 목적에 합치하는 실용적이고 미적인 조형을 계획하 고 그를 실현하는 것"으로 디자인을 정의하고 있다. 빅터 파파넥은 현대의 소비주의 디자인을 비판하고 모던 디자인의 전통을 계승하면 서, 디자인을 인간 삶의 지평 위에서 보편적으로 재정립하고자 했으 며 이를 통해 근대 산업 사회를 거쳐 오면서 형성된 조형적 관점에서 보다 진일보한 관점으로 디자인의 역할을 바라보는 계기가 되었다.

> "디자인은 인간 생활의 목적에 합치하는 실용적이고 미적인 조형을
> 계획하고 그를 실현하는 것이다."
>
> — 빅터 파파넥 (Victor Papanek)

20세기 디자인은 대량생산을 위한 프로세스에서 짧은 시간에 많은 사람들에게 소비의 필요성이 절실하게 되었을 때 디자인은 빛을 발 휘했다고 할 수 있다. 이때부터 디자인은 프로세스로 인식하는 것이 일반적으로 되었으며, 디자인 사고방식이 생겨났다고 볼 수 있다.

CHAPTER 02
산업디자인과 디자인 프로세스

1. 디자인의 특성

아름다운 장식품을 보면 '디자인이 잘 되었다.'라는 말을 하거나 우수한 제품을 보아도 '디자인적이다.', 옷을 구매할 때도 '디자인보고 산다.'는 말을 한다. '디자인적', '디자인답다'라는 것은 바로 디자인은 프리미엄 이미지를 주는 하나의 현상(The Emerge)이라고 할 수 있다.

디자인(Design)이라는 용어는 프랑스어 데생(Dessin)과 이탈리아 어의 디세뇨(Desegno)*.[1]

용어가 라틴어에서 데시그나레(Designare)「표시한다」, 「구별되는 기호로 나타내다」, 「선으로 그리다」, 「가리키다」는 것에서 차용된 것으로 볼 수 있다. 이는 근대 디자인의 기원이라 할 수 있다.

> 데시그나레(Designare)는 행동의 계획을 발전시키는 과정으로, 디자인이란 하나의 그림 또는 모델로 그것을 전개시킨 계획 또는 설계이다.
> – 브리태니카 백과사전

르네상스 시대 '디세뇨'는 오늘날의 디자인이 아니라 미술을 의미했다. 영어에 도입된 단어 '디자인(design)'은 전치사 'de'와 '표시, 기호, 흔적'이라는 뜻의 명사 'signum'으로 이루어져 있다. 디자인 어원적으로 '기호로 표시하다'라는 뜻을 지니고 있다. 기호의 특징은 차이를 만들어 내는 능력이라고 할 수 있다.

디자인 개념이 최초로 가시화되는 것은 르네상스 시대이다. 르네

1) 디세뇨는 현대 이탈리아에서도 그대로 사용되고 있으며, 디세뇨 인두스트리알레(disegno industriale)라고 한다.

상스 시대의 '디세뇨'는 과거 사유의 대상으로 의식 속에서만 존재할 수도 있었고, 의도와 계획, 구상 등은 가시적 영역뿐만 아니라 비가시적 부분까지 포함되어 있었다. 하지만 비가시적인 디자인 개념이 인간의 의식이나 행위에 잠재된 것으로서 외적으로 드러나지 않았고, 의식이나 행위의 내적 과정에 '삽입되어(Embedded)' 있다고 할 수 있다. 르네상스 시대에 들어와서 역사적 과정을 통해서 물질적으로 가시화된 것이다.

> 디자인이라는 용어가 수 세기 전부터 영어에 존재했다고 하더라도 새로운 분야를 규정하기 위해 이 단어를 처음으로 사용한 것은 1849년 영국에서 『디자인과 제조 저널 journal of design and manufactures』의 첫 호가 출간된 시기로 올라간다.
>
> — 스테판비알 철학자의 디자인 공부

르네상스 시대에 오랫동안 수공업 분야 장인의 기술로 분류되어왔던 회화, 조각, 건축이 분리되어 미술이라는 새로운 영역으로 인정받게 된 시기이기도 하다. 최초의 미술 탄생에 붙여진 이름이 디세뇨(Desegno)였다. 디세뇨는 인간의 의식이나 행위에 내재하여 있는 속성을 가시적 또는 비가시적 표현을 나타낸다. 근대에 들어와 조형적 의미로 가시적 사고가 지배적이라 할 수 있다.

> "디자인 본질적 개념은 '잔여적인 것(the Residual)', '지배적인 것(the Dominant)', '부상하는 것(the Emergent)'이 디자인 문화의 중층적 구조를 이루고 있다."
>
> — 레이먼드 윌리엄즈(Raymond Williams)

'디자인'은 목적을 지닌 계획과 활동이다.

디자인 행위는 특정 목적을 지닌 계획과 활동이라고 한다. 즉 어떤 문제 상황에서 무목적 무의식적 활동은 디자인이라고 할 수 없다. 브루스 아처(Bruce Archer)는 "디자인은 필요와 더불어 시작되고, 제품은 그 필요를 충족시키는 하나의 수단이다."이라고 설명한다.

'필요(Needs)'라는 것은 어떤 문제 상황에 직면하여 나타난 하나의 요구라 할 수 있다. 그리고 "문제 상황에서 문제가 만족스럽게 해결되고 어떤 상태에 도달하면 '목적'이 존재하게 된다."고 했다. 따라서 디자인의 목적은 활동에 포함된 지표로 목표를 이루기 위한 관념이다. 목표를 갖는다는 것은 의식을 전제로 디자인 행위가 이루어지는 것이라고 할 수 있다.

또한 디자인이 '대상물을 전제로 한 조형 활동'이라 하더라도 그 과정에서 생각하고 계획화되고 실현되는 과정에서 디자인 의식이 생겨나게 된다. 따라서 디자인 행위는 끊임없는 사유(思惟)과정으로 사유(思惟)의 산물이 디자인이라 할 수 있다. 예를 들어 패션이나 자동차 같은 제품을 만들 때 또는 의식이나 삶의 방식을 구상하고 계획하고 실현할 때 '사유(思惟)'의 과정을 하게 된다. 사유하는 과정이 있기에 디자인은 목적을 추구하는 계획적 활동으로 존재 가치를 가지는 것이다.

"디자인은 어떤 목적을 추구하는 활동(A goal seeking activity)이다."
- 브루스 아처 (Bruce Archer)

디자인은 특정한 목적을 달성하기 위해 자연과 사회의 여러 과정을 신중히 계획으로 이용하는 목적 지향성(telesis)을 갖고 있다.
- 미국대학사전(American college dictionary)

2. 디자인과 조형활동

조형적 디자인은 이전의 장인 노동에 속해있던 것이 '노동의 분업 (Division of Labor)'의 결과로 객관화되었다고 할 수 있다. 공장제 기계공업 이전의 공장형 수공업 단계에서 이미 디자인 개념이 등장 했지만, 디자인의 현대적 개념이 산업혁명의 역사적 과정에서 물질 적으로 가시화된 조형 활동이라 할 수 있다.

근대 산업사회에 오면서 대량생산과 더불어 물질적 조형적 관점에 서 디자인을 보는 것이 지배적이다. 디자인이 '대상물의 조형 활동' 으로 인식된 것은 산업화 과정으로부터 근대적인 생산방식이 자리 잡은 이후다. 디자인 프로세스는 계획-실행-산물의 생산과정에서 조 형 또는 제품탄생으로 이해된다. 인간의 욕구를 충족하기 위해 장식 미술을 옹호하고 부흥시켜야 한다는 과정의 산물에서 조형적 의미가 디자인을 지배해왔다. 실용적이고 아름다운 조형을 계획하고 그를 실현하는 디자인은 예술적·직관적 개념이 르네상스 이후 시대다.

'조형'이란 여러 가지 것을 상상하여 형체를 만들어 내는 것을 뜻 한다. 어떤 물질과 기술을 빌려 이것에 필요한 형태로 만들어 가는 행위이다. 조형은 물질에 의한 표현의 세계이므로 물질 자제가 갖는 재질의 기능이나 본질은 감각 형태의 성격을 결정짓는데 중요한 역 할을 하게 된다. 조형예술로 회화나 조각, 공예, 건축에는 그 존재양 식으로 '공간'이 매체로서 작용하고 있다. 이처럼 조형은 인간이 어 떤 목적을 효과적으로 달성하기 위하여 물질적 재료와 기술에서부터 형태나 구성에 대한 일을 총체적 양상으로 나타난다.

"디자인은 형태를 지닌 대상물에 표현된 것을 말하고, 디자인을 공부
한다는 것은 타인이 사용할 대상물을 전제로 디자인의 목적이나 방법론
을 배우는 것이다."

– 야마구치 가쓰히로(山口 勝弘), 공간연출가

3. 산업디자인의 출현

산업디자인의 출현

산업혁명과 근대 기술을 바탕으로 산업디자인이 출현되었다. 미술
과 산업의 만남에서 '장식미술'이나 '응용미술'로 진화하면서 산업화
로부터 인간의 특정 목적을 달성하기 위한 활동으로 산업디자인이
출현했다.

산업디자인은 제품이 사용하기 편리하거나 아름다움, 생산 시스
템, 경제적 문제 등 관련 요소를 고려해 제품 기능성과 형태, 심미성
을 부여해가는 작업을 산업디자인이라 할 수 있다. 산업디자인 역사
가 짧다. 미국에서 유래한 산업디자인은 자본주의 기반의 사회경제
시스템으로 산업의 마케팅적인 가치와 소비시장을 견인하는 도구로
서 중요한 역할을 했다.

"산업디자인"이란 제품 및 서비스 등의 미적·기능적·경제적 가치
를 최적화함으로써 생산자 및 소비자의 물질적·심리적 욕구를 충족시키
기 위한 창작 및 개선 행위(창작·개선을 위한 기술개발행위를 포함한다)
와 그 결과물을 말하며, 제품디자인·포장디자인·환경디자인·시각디
자인·서비스디자인 등을 포함한다.

– 산업디자인진흥법, 제2조 정의

이후 산업디자인은 제조업의 확산과 혁신, 생존을 위한 창의적 발상 속에서 진화된 과정 속에서 생산자 중심 사고에서 사용자 중심 시대사조로 전환되었다. 이러한 과정에서 산업디자인 특유의 창조성과 혁신적 사고가 그 밑바탕에 깔려있다.

산업디자인의 목표와 역할

산업디자인에 있어서 제품이 추구하는 구체적인 목표는 미와 기능의 통일이라고 볼 수 있다. 제품은 일정한 기능이 있어야 한다. 기능적 관점에서 디자인 활동은 일정한 실용 목적을 효과적으로 달성하는 것을 목표로 하고 있다. 한편 효용성이 높은 것과 내구성이 강하고 사용하기 쉽고 용도에 적합한 제품 디자인 활동은 단순히 기능만 목표로 하는 것도 아니다. 산업디자인에는 미적 계기 즉 심미성도 내포하고 있어야 한다. 산업 디자인의 중요한 과제는 기능성과 심미성을 어떻게 조화시키느냐 하는 것이다.

일반적으로 디자인 결과물은 다양한 목적을 동시에 효과적으로 달성해야한다. 디자인 프로세스 과정에서 재료, 생산효율, 안전성, 경제성, 내구성, 아름다움 등을 고려헤아 한다. 이를 위해 디자인 과정에서 리서치, 문제인식과 발견, 실험 모델, 상호 교감적 실험 및 조정 과정, 재설계 과정 등을 거쳐나가야한다.

> "모든 제품디자인은 경제적이고 내구성이 있어야하며 편의성이 있어야 할 뿐만 아니라 모든 사람의 마음에도 들어야 한다."
>
> – 노먼 벨 게디스(Norman Bel Geddes)

4. 제품 개발 프로세스

제품 개발은 기업과 고객에게 가치를 제공하기 위해 지속되며, 우리의 삶에 변화와 더불어 인류 문명의 발전을 가져왔다. 제품 개발 단계에서 디자인 프로세스는 제품 아이디어 발굴로 시작하여 신제품의 출시와 성공 여부의 판단과 함께 완료된다.

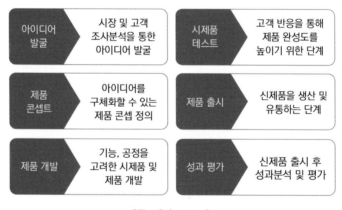

제품 개발 프로세스

제품 개발 단계는 아이디어 발굴에서 콘셉트 테스트, 제품개발, 시장 조사, 제품 출시, 성과 평가로 진행된다. 개발 과정에서 디자인 프로세스를 보면 계획수립, 디자인 콘셉트 수립, 아이디어 스케치, 렌더링, 목업-도면화, 모델링 결정으로 상품과 과정을 거친다.

1) 아이디어 발굴(Ideation)

제품 개발하기 위한 아이디어를 발굴하기 위해서는 사전에 기업

내 연구개발(R&D)현황, 경쟁사 제품 조사, 고객 조사는 물론 산업
기술 전반에 걸쳐 다양한 조사분석을 전제로 한다. 이 과정은 좋은
아이디어 개발을 위해 필수적이다.

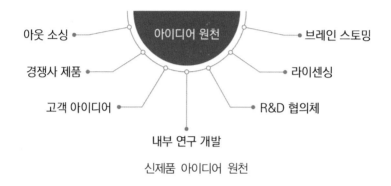

신제품 아이디어 원천

2) 제품 콘셉트(Produc Concept)

다양한 아이디어 중에서 경쟁력이 있다고 평가받은 아이디어는 구
체적인 제품 콘셉트로 개발된다. 콘셉트는 제품을 간략하게 설명하
기 위한 제품의 기술, 작동원리와 형태, 고객의 욕구를 만족하게 하
는 요소 등을 정의할 수 있다. 또한 제품의 콘셉트는 제품의 기능성
과 더불어 외관의 이미지도 포함될 수 있다. 또한 초기에는 다수의
콘셉트를 개발 하고 의사결정 과정을 통해 최종 제품개발 콘셉트를
정의하는것이 일반적이다.

3) 제품 개발(Product Development)

제품 개발 단계는 제품의 형태나 특징을 설정하기 위해서 공학,

제조, 마케팅, 경제적 요인들을 고려하는 과정을 수반한다. 엔지니어링 팀은 물질이나 기술에 관한 지식과 함께 사전 콘셉트 단계에서 개발된 기능과 이미지를 기반으로 시제품(Prototype)을 개발하게 된다. 시제품은 신제품의 주요 특징을 가지고 있되 빠른 테스트와 수정보완을 위해 간략한 형태로 만드는 경우가 많다.

4) 시제품 테스트

초기 제품이나 서비스를 개발하는 과정에서는 시제품을 테스트하고 수정보완하는 과정이 정말 중요하다. 신제품에 대한 시장 테스트는 집단 시험(Trial Batch)으로 제품을 테스트한다. 소프트웨어 개발 기업은 사용자로 하여금 제품을 구매하기 전에 해당 프로그램을 미리 사용해 볼 수 있도록 제작한 소프트웨어 배포 버전으로 이용하고 있다. 이러한 테스트는 시판 전 테스트(Premarket Testing)와 시험시장조사(Test Marketing) 의 두 가지 형태로 진행된다.

시판전 테스트(Premarket Testing)

기업들은 실제 제품을 시장에 출시하기 이전에 얼마나 많은 고객들이 시제품을 사용하고 지속적으로 사용할지를 알아보기 위해서 소규모의 잠재소비자를 대상으로 시판전 테스트(Premarket Testing)를 수행한다.

시험시장조사(Test Marketing)

신제품의 성공을 결정하는 방법으로 전국적으로 제품을 출시하기에 앞서 일부지역에 제품을 소개하는 것이다.

5) 제품 출시

시장 조사 결과 긍정적인 결과가 도출되면 기업은 제품을 전체 시장에 출시할 준비하게 된다. 이 단계는 제품 출시에서 가장 중요한 단계로 엄청난 자금과 모든 마케팅 믹스(Marketing Mix) 전략[2]이 투입된다. 제품 출시에서 필요한 것은 기업이 수행한 소비자 인식에 관한 시장 조사와 경쟁 환경을 고려하고 제품의 목표시장 설정, 포지셔닝 방법을 결정하여야 한다.

6) 성과 평가

제품이 시장에 출시된 이후 마케터들은 제품의 출시가 성공인지 실패인지 추가하여야 할 마케팅 믹스 전략이 무엇인지 등을 결정하여야 한다. 출시 이후 점검을 수행하는 것이 성과 평가이다. 많은 기업들은 신제품 출시 전 시험시장조사 단계 동안 제품의 성공 가능성을 높이기 위해 패널 데이터(panel data)[3]를 사용한다. 고객 패널데이터는 가구별 영수증 스캔을 통해 수집될 수도 있다. 이러한 정보는 개별 가구에서 최초 구매자와 재구매를 측정하는데 사용될 수 있고, 연속되는 제품 개발 과정에서 연쇄적 실패를 피할 수 있도록 도와준다.

제품 개발 단계에서 디자인은 인간 중심에서 문제를 해결하는 가이드라인과 더불어 환경과 윤리적 문제를 함께 생각 할 수 있는 사회

......................................

2) 마케팅 믹스은 제품(Product), 가격(price), 유통(place), 촉진(promotion)으로 구성된다.
3) 패널 데이터는 일반적으로 다수의 관측 대상에 대해 비교적 적은 회수의 측정을 하여 얻어진 데이터.

적 책임이 내재 되어야 한다. 이러한 가치를 달성하기 위해 아이디어 발굴은 문제해결 차원에서 아이디어 컨셉을 창의적 접근으로, 제품 개발은 그 아이디어를 가치 있게 만들어 혁신적인 제품을 출시하도록 해야 한다.

5. 디자인 프로세스 모델

1) 디자인 프로세스

디자인은 인간이 직면한 다양한 문제에 대한 논리나 객관성을 부여하는 합리적인 문제해결 과정이다. 제품 디자인에 있어서 미와 기능을 통일하는 것이 목표로 볼 수 있으며, 미와 기능 두 가지의 가치를 통일적으로 실현하는 기술적 방법이 디자인 프로세스가 될 수 있다. 디자인 프로세스는 일종의 창의적 문제해결 과정이라 할 수 있다. 브루스 아처(Bruce Archer)는 디자인을 '목적을 지닌 문제해결 행위(A goal-directed problem solving activity)'로 정의하고, 문제해결은 현재의 사실을 바탕으로 미래의 가능성에 대해서 접근하는 과정으로 보고 있다.

"디자이너는 지금 존재하지 않는 미래의 사실에 대한 취급을 직무로 생각하고, 예측된 것에 대하여 그것을 실현하는 방법을 가지고 있어야 한다."

"디자인 프로세스는 목적에 맞는 정보를 조직화해 분석하는 것이다."
 - 존 크리스토퍼 존스(J.C. Jones), 디자이너

디자인 문제는 단편적으로 서술할 수 없으며 수없이 많은 대안제시가 가능하다. 때문에 디자인 프로세스는 프로젝트 성격에 따라 유동적으로 활용이 가능하며 때로 반복적인 과정을 통해 더 개선하려고 노력할 수 있기도 하다. 디자이너는 프로세스를 통해 제시된 문제 해결안에 만족하지 못하는 경우에도 최선의 결과를 도출하기 위해 노력하는 태도를 가지고 정진할 필요가 있다.

디자인은 당면한 문제를 해결하기 위해 다양한 사고를 하고 전략을 세워 목표에 접근해 가는 과정이다. 즉, 디자인 그 자체가 프로세스의 구조를 가지고 있다 하겠다. 디자인 프로세스는 목적을 수행하기 위한 과정으로 다양한 자료를 수집하고 이를 분류해 새로운 아이디어와 재조합해 합리적인 방안을 도출하게 된다.

디자인 프로세스는 특정 결과를 달성하기 위한 일련의 과정으로 볼 수 있다. 제품의 대량생산 과정에서 재료에서 제품 완성까지 여러 공정 과정을 거치게 된다. 그 과정에서 제품의 디자인 원형을 생각해야 하고 제품 생산 시스템을 고려한 후속 프로세스도 필요하다.

불명확하고 추상적인 문제를 공식화하고 구체화하는 디자인 과정에서 디자인이 처한 문제들의 다양한 변수나 놓치기 쉬운 요인들을 찾아 분석하고, 종합해보고 광범위한 사고와 해결방안을 도출해나가야 한다. 디자인 과정에서 의미, 기술 그리고 모든 상황들을 종합적으로 분석하고 창의적 문제해결 과정을 필연적으로 거쳐나가야 한다.

특정 목적을 지향하는 행위로 디자인 대상은 인간이 사용되는 제품이나 의식과 삶의 방식이 될 수도 있다. 기술이 발달하면서 해결해야 하는 문제들이 점점 더 복잡하고 다양화되고 있다. 인간이 가진 복잡하고, 모호하고, 추상적이며 감성 상황까지도 고려해 나가야 한다.

디자인 프로세스가 다양한 영역과 상황들을 고려해 표현하고 문제

해결의 기본적인 과정이다. 하지만 일반적으로 프로세스가 사용되지 않는 것처럼 보이는 경향도 있다. 마구잡이식으로 해결코자 한다면 바람직한 방법도 아니며 목적 지향해 나갈 수 없다. 좋은 문제 해결 책을 도모하기 위해서는 논리적이며 합목적적이고, 창의적인 디자인 프로세스 모델이 필요하다.

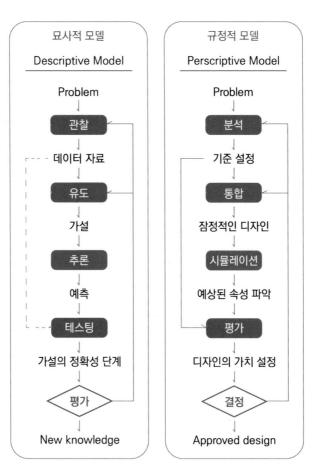

묘사적모델과 규정적모델

2) 디자인 프로세스 모델

디자인 프로세스는 제품이 직면한 문제를 해결하기 위한 활동으로 창의적 사고와 전략을 통해 목적을 달성해나가는 과정이다. 디자인 프로세스는 묘사적 모델(Descriptive Model)과 규정적 모델(Prescriptive Model)로 구분해 볼 수 있다.

묘사적 모델은 '도출-평가-전달'의 과정으로 행위 중심적인 프로세스다. 디자인 전 과정에서 일어나는 상황들을 순서대로 묘사해 프로세스 초기부터 문제해결 개념이 도출되도록 하고 있다.

규정적 모델은 묘사적 모델의 시행착오를 해결하기 위해 좀 더 체계적이고 연산적인 과정을 통해 문제를 해결하는 프로세스다. 이 모델은 문제의 분석을 강조하는 프로세스로서 존 크리스토퍼 존스(J. C. Jones)는 이러한 과정을 '분석(Analysis)-종합(Synthesis)-평가(evaluation)으로 정의하고 있다.

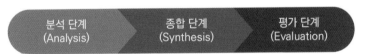

Design Process by J. C. Jones

존스의 프로세스는 "디자인 목적에 맞는 정보를 조직화해 분석하고, 그 분석의 과정을 통해 보다 논리적 사고와 창조적으로 조합하게 되고, 종합 과정을 통해 다양한 아이디어를 결합해 새로운 아이디어로 확산시킬 수 있다."고 한다.

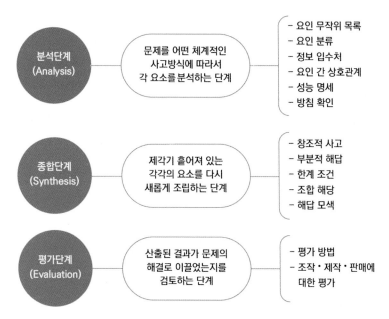

존 크리스토퍼 존스(J. C. Jones)의 디자인 프로세스 단계별 요소

일반적으로 존스(Jones) 디자인 프로세스를 바탕으로 문제 분석단계, 문제 해결안 단계, 종합 검토 및 평가 단계로 구분해 볼 필요가 있다.

첫 번째는 문제 분석단계다.

문제가 어떻게 존재하는지 문제 제기 및 정의 단계로 구분 해 볼 수 있다. 문제는 하나의 요인만을 존재하는 것은 아니다. 여러 가지 요인이 서로 복합적으로 얽혀 일어나게 된다. 문제를 구성하는 요소가 무엇이며 어떠한 요인들이 포함되어 있는지 문제의 구조를 인식하며 발견해 나가는 것이 첫번째 단계다.

문제 인식방법으로 실태조사나 사용자에 대한 질문과 인터뷰, 문헌 자료, 전문가의 의견 등을 통해서 파악할 수 있다. 또 구성원들이 브레인스토밍 등 문제 인식 기법들을 통해 문제점들을 다양하게 추출 할 수 있다.

문제 제기를 위해 다양한 기법을 통해 문제를 명확하게 인식할 필요가 있으며 그 문제를 구성하고 있는 요소가 무엇이며 어디에 있는지를 파악할 필요가 있다. 다음으로 문제 정의가 필요하다. 문제를 어떻게 정리하느냐에 따라 문제 발견과 인식이 더욱 구체적이고 명확하게 나타날 수 있다. 문제를 정의하기 위해서는 무엇이 문제이며, 어떠한 해결이 요구되는지를 명확히 파악하지 않으면 안 된다. 문제 제기 과정에서 분류 정리된 모든 요소 및 그 요소 간에 어떠한 문제가 있는지 요소 간의 탐색이 필요하다.

문제를 구성하는 요소 간의 상관 관계 표를 작성하는 것도 중요하다. 문제를 인식한 시점에서 해결할 목표 및 해결안을 동시에 이미지화할 필요가 있다. 이미지화는 어떠한 자료를 수집하는 것이 문제해결을 위해 좋은지, 어떠한 방법, 기술, 수단 실험을 행해야만 하는지 그리고 그 이후의 해결을 위한 작업이 무엇인지 명확하게 할 수 있다. 문제 제기 및 정의는 디자인의 목표 설정 단계라 할 수 있다.

두 번째로 문제 해결안 단계다.

디자인 설계 목표 설정이 끝나면 문제 해결안으로 창의적 아이디어를 끌어내는 단계가 필요하다. 문제해결안을 찾기 위해서 창의적 아이디어는 필수적이다. 많은 아이디어를 끌어 내기 위해서는 인문·사회·자연과학 등 폭넓은 지식과 영역이 불가피하다. 아이디어에는 당면한 프로젝트를 위한 아이디어도 중요하고 잠재적 아이디어도

필요하다.

아이디어를 구체화 시켜가는 과정에서 브레인스토밍, 마인드 맵, 스캠퍼 기법, 체크리스트법, 형태·속성 분석법, 결점·희망 열거법 등 문제 해결 기법들을 다양하게 활용해나갈 필요가 있다. 문제 해결을 구체화 하는 과정으로 이미지 스케치, 아이디어 스케치, 렌더링, 3D프린트 작업 실척 모델 등을 사용하여 아이디어를 전개해나갈 수 있다.

세 번째로 종합 검토 평가단계다.

디자인을 결정하기 위해서 수정사항을 검토하며 디자인 목표, 디자인방침에 따라 제품을 구체적으로 완성시키는 단계다. 이 단계에서 프로토타입을 시작하며 기술적인 각종의 시험과 시뮬레이션을 행하는 작업이 이뤄지게 된다. 종합평가는 디자인 결정 단계에서 제품의 형태에 의해서만 평가하는 것이 아니라 기업과 사용자 입장을 최우선으로 고려하여 평가 해야 한다. 다음으로 제품과 관계있는 일반적인 환경, 제품과 경영과의 관계, 생산기구, 판매기구, 제품 기능, 생산계획 판매계획 재무, 예산의 분석 리스크 정도 등이 검토 평가되어야 한다.

디자인 종합 검토 과정에서 제시 단계도 필요하다. 최고 경영층, 기술, 제조, 마케팅, 홍보 부문 등이 참가하지만 디자인에 직접 관계 없는 전문가들도 있을 수 있다. 이들에게 디자인의 의도를 이해시키는 것도 중요하다. 이를 위해서는 단순히 제품 모델 제시뿐만이 아니라 디자인 목표 설정과 배경, 디자인을 위한 데이터 분석 결과와 해결안 그리고 그 제품이 시출시될 경우 위치 등에 대해서 구체적 데이터를 제시해야 한다.

평가 과정에서 사용자 입장에서 안정성, 성능, 기능, 편리성 등의 물리적 측면과 인간의 욕구, 가치관 그리고 사용가치 등의 심리적 정신적 측면도 평가가 되어야 한다. 이러한 과정에서 미흡한 부분이 있으면 디자인의 결정 단계까지 피드백을 하여 재검토를 행하거나 디자인 목표까지도 피드백해 나가야 한다.

6. 디자인 프로세스의 진화

디자인 프로세스를 적합하게 활용하는가 부적절하게 사용하는가에 따라 그 결과가 좋은 디자인과 나쁜 디자인으로 나뉠 수 있다. 따라서 디자인 프로세스는 디자인 행위에서 논리적이며 합목적성을 갖는 사고 체계와 과정이 구축되어야 한다. 이 과정에서 디자이너의 흡수력, 유지력, 추진력, 독창력도 필요하고 수렴적 사고와 논리적 사고력도 필요하고 냉철한 판단력도 필요하다. 또한 문제해결안 과정에서 확장적·수평적 사고력과 더불어 협업능력이 요구된다.

디자인 프로세스를 문제해결안 과정에서만 보면 다양한 아이디어를 끌어내는 확산적 사고 과정과 시각적 표현만으로 오해를 할 수 있다. 디자이너는 프로세스 전 과정에서 상황에 적합한 아이디어와 논리적 판단을 할 수 있어야 하고 단계별로 수렴적 사고와 확장적 사고를 균형적으로 해 나가는 것이 중요하다.

기술의 진화는 제품 개발에서 더 다양하고 복잡 고도화된 문제 해결책을 요구한다. 문제 해결 과정에 필요한 데이터, 정보량의 매우 증가되고 있다. 기술적 고려 사항, 라이프 사이클의 단축, 트렌드 분석, 미래사회 환경 예측 등 디자인 프로세스에서 고려해야 할 부분이

많아지고 있다. 사람의 능력으로는 역부족일 수 있다. 전문 영역의 사람들과 인공 지능(AI)과 협업을 통한 작업도 불가피하다. 창의적 디자인 프로세스로 진화될 필요성이 있다.

　디자인 프로세스도 기술의 진화와 더불어 공진화(co-evolution)되어야 하는 것이 필수적이다. 단순히 순차적 프로세스에 의존하는 것은 한계를 가질 수 있다. 문제가 해결될 때까지 피드백을 하면서 재구성해나가며 첨단 기술력과 협력 해 나가야 한다. 정확한 프로세스는 존재하지 않는다. 디자인 프로세스에는 끝이 없다고 한다. 따라서 디자이너의 창의적 사고와 공감각 능력 그리고 합리적이며 논리적인 디자인 프로세스를 통해 입체화 해나가는 노력이 끊임없이 존재해야한다.

　　　미국 세금 징수 프로그램을 디자이너에게 프로젝트를 맡겼다고 해서 화제가 된 적이 있다. 일반 국민들 입장에서 보면 정보부(CIA)나 연방 수사국(FBI)이 아니다. 우리의 호주머니를 떨어가는 국세청(IRS)이 될 것이다. 국민들 입장에서 보면 세금 징수 시스템이 납세자를 범인 취급하는 분위기다. 여기에 행정 편의적 발상에 시민 친화적이지는 못할 것이고 비효율적일 수 밖에 없겠다. 따라서 납세의 의무를 가진 국민이라도 세금에 의한 거부감을 당연히 있을 것이다. 디자인 프로세스 관점에서 본다면 시민들이 세금을 내더라도 편리하고 자발적이며 즐겁게 내고 책임감을 했다는 만족감을 주고 목적을 달성해야 한다는 생각을 할 것입니다. 이것이 바로 서비스 디자인이라 할 수 있으며 눈에 보이지 않는 영역까지 디자인이 확대된다.

　　　　　　　　　　　　　　　　　　　- 조동성 교수 칼럼 중에서

　디자인을 '목적 지향적인 활동'이라는 관점에서 디자인 프로세스는 기업의 제품 개발 과정에서 외형적 스타일 이상의 고객의 니즈를

해결해 나가는 활동으로 확장되었을 뿐만이 아니라 공공기관, 금융
기관, 학교, 기업 경영이나 서비스 분야 또는 정책 입안 과정 등 다양
하게 활용되고 있다. 인간다운 삶을 추구하기 위한 문제해결의 방법
론으로 디자인 사고(Design Thinking)기반의 디자인 프로세스를 활
용하는 사례가 늘어나고 있는 것이다.

　이와 같은 디자인 사고 기반의 디자인 프로세스는 조형적인 요소
를 넘어 과학적이고 경영학적이며 사회심리학적 모든 요소를 내포하
고 있어 사용자의 문제를 해결하고 더 나은 삶을 제공하기 위해 통합
적 사고를 가능하게 한다. 더우기 새로운 관점을 제시함으로서 사용
자가 생각하지 못한 좋은 서비스와 아이디어를 통해 감동을 줄 수
있다. 이와 같이 디자인 프로세스는 제품이나 서비스의 디자인과 경
험을 설계하는 일은 물론 사회적인 문제를 해결하는 등 눈에 보이지
않는 영역까지 디자인할 수 있는 것이다.

　　"복잡한 문제의 핵심을 이해하고 정리하여 의미있는 아이디어를 제시
　　하는 과정이 프로세스이다."

　　　　　　　　　　　　　　　　　　　　　　－ 최명식, 경희대학교 교수

CHAPTER 03
디자인 성찰과 확장

1. 디자인 성찰

디자인은 그 시대의 정신과 가치를 반영하고, 물질적 환경 속에서 사람과 사람, 사람과 사회 간의 교류를 확립하는데도 이바지해왔다. 또한 물질과 에너지에 질서를 부여하며 생명력을 유지해왔다. 근대에 와서 디자인의 영역이 굉장히 확장되고 있다. 디자인 개념과 프로세스는 사회, 경제, 문화 전반에 걸쳐서 확대 응용되고 진화해나가는 중이다.

'마이크로칩에서 도시계획까지'란 표현마저 낡은 것으로 여겨질 만큼 디자인 영역이 확대되었고 보이지 않는 것까지 진화하고 있다. 디자인 영역과 경계를 가름하는 것은 과거의 이야기다. 디자인과 밀접하게 연결된 미술이나 공학과 디자인 사이를 나눠주는 확실하고 절대적인 구분도 없다. 영역을 한정하기도 어렵다. 디자인이 다양한 분야는 상호침투성으로 인해 어느 시점에 한 분야가 멈추고 다른 분야가 시작되는지 알 수 없기 때문이다.

인간의 본질적 욕망으로 기술의 진화는 빨라질 것이다. 제품의 서비스 욕구는 현재에 만족하지 않는다. 디자인은 우리가 생활하는 전반적인 영역에서 더 다양하게 프리미엄을 추구해 나갈 것이다. 이와 같이 디자인 개념에서 디자인 사고, 디자인 프로세스는 확대되고 있지만 이를 관통하는 디자인 담론과 철학은 보이지 않는다.

디자인이 산업혁명 이래 기술의 발달과 산업화 과정에서 편리함과 삶의 질을 높여온 데 기여한 것은 사실이다. 또한 물질만능주의에 한 축을 담당해 온 것도 사실이다. 반면에 기술 중심 시스템화에서 인간중심이라는 디자인 담론을 놓친 부분도 있다고 생각한다.

인간중심이라는 디자인 담론은 인간성의 본질적인 모습을 존중하

고 인간-자연과의 조화로움을 이루어가기 위한 디자인 윤리의식에 기초해야 한다. 즉 인간에 대한 디자인적 사유와 내적 성찰, 인간과 자연을 맺는 도구적 제품으로 디자인, 사회와 자연을 맺는 환경적 디자인으로 고민하고 사유하는 성찰이 필요하다.

디자인 영역의 확대는 과거보다 더 사회적 도덕적 책임감을 요구한다고 볼 수 있다. 디자인이 사회 구성원들의 의식과 행동에 영향을 더 많이 끼칠 수 있고, 디자인된 상품과 환경은 인간-자연-사회의 상호관계에 영향을 미치기 때문이다. 즉 '인간다움'과 '미래다움' 철학 속에 사회적 책임 속에서 강인한 책임감을 짊어질 수 있어야 한다.

2. 디자인의 확장

디자인 단어처럼 우리 사회에 다양하게 의미가 부여되고 많은 분야에 응용되는 것도 드물다. 디자인에는 도시계획, 도시설계, 환경디자인, 건축디자인, 도시디자인, 행복디자인, 라이프디자인, 산업디자인, 시각디지인, 공간디자인, 공공디자인, 커뮤니티디자인, 소셜디자인, 시간디자인 등 다양한 이름으로 쓰이고 활용되고 있다.

디자인 분류를 시대적 상황이나 보는 관점 또는 표현기법에 의한 분류와 적용 매체에 의한 분류로 구분해볼 수 있다. 표현 기법은 2차원 평면, 3차원 입체, 4차원 매체로 구분할 수 있으며, 적용 매체에 따라 시각디자인, 제품디자인, 패션디자인, 환경디자인으로 구분한다.

또는 인간과 사회의 관계를 이어주는 커뮤니케이션 디자인, 인간의 편리성을 위한 도구적 장비로 제품디자인, 인간과 사회와 자연을 맺는 환경적 측면에서 환경디자인으로 분류하기도 한다. 분류를 어

떻게 하든 디자인은 인간·자연·사회의 상호 대응 관계에 따라 다양한 분야에서 활용되고 가시적이든 비가시적이든 일상생활 속에서 어떤 형태로든 디자인이 내재되어있다.

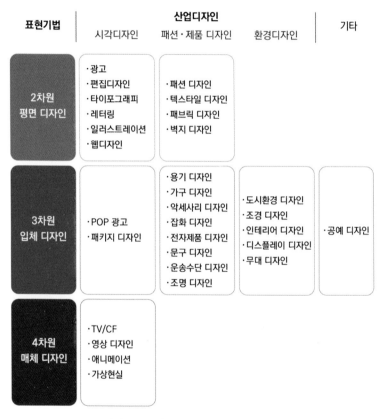

표현기법에 따른 디자인 분류

표현기법	산업디자인			기타
	시각디자인	패션·제품 디자인	환경디자인	
2차원 평면 디자인	·광고 ·편집디자인 ·타이포그래피 ·레터링 ·일러스트레이션 ·웹디자인	·패션 디자인 ·텍스타일 디자인 ·패브릭 디자인 ·벽지 디자인		
3차원 입체 디자인	·POP 광고 ·패키지 디자인	·용기 디자인 ·가구 디자인 ·악세사리 디자인 ·잡화 디자인 ·전자제품 디자인 ·문구 디자인 ·운송수단 디자인 ·조명 디자인	·도시환경 디자인 ·조경 디자인 ·인테리어 디자인 ·디스플레이 디자인 ·무대 디자인	·공예 디자인
4차원 매체 디자인	·TV/CF ·영상 디자인 ·애니메이션 ·가상현실			

디자인 부류(이건호 디자인개론 참조)

이는 우리의 실생활에 직접 눈으로 보이는 조형적·미적 측면에서뿐만이 아니라 의식이나 행위의 내적 가치를 가져주는 심미성이 강하다. 또한 삶의 계획이나 미래의 가치와 방향성을 형성해나가는 계

획과 의도가 삽입되어 있다. 우리는 언제 어디서나 실생활 대내외적 환경에서 의식이든 제도든 물질이든 디자인된 산물 속에서 생각하고 생활한다. 디자인은 인문·사회·자연과학 등 우리 사회 환경과 인간의 의식에도 많은 영향을 끼치고 있고 큰 영향력을 끼치고 있다.

디자인은 기술의 확산과 정보화의 진전으로 새로운 시대를 맞이하고 있다. 디지털 기술은 디자인 작업을 신속하고 효과적으로 지원하는 도구의 기능에서 벗어나고 있다. 제품 개발의 전 과정뿐 아니라 신제품과 디지털 컨텐츠를 포함한 디자인으로 디자인의 가치를 극대화시켜가고 있다.

디지털 기술은 제품 개발과정에서 디자인과 최종 결과물에서부터 디지털의 형태를 띠고 있는 디지털 컨텐츠 디자인으로 영역을 넓혀가고 있다. 물리적 공간을 점유하는 과거 제품의 전통적인 디자인을 벗어난다. 디지털 제품, 게임, 디지털 영상 및 애니메이션 등 복합적 미디어, 메타버스 등 물질과 비물질 사이를 오가며 가상공간으로까지 디자인은 확대되고 발전되고 있다. 디자인은 장식적인 의미 이상 결코 무시할 수 없는 디자인의 본질적 개념이 현실적으로 존재하며 발전하고 있다.

디자인의 발전은 기술을 기반으로 산업의 경쟁력과 인간다움 삶이라는 거대한 수레의 양 바퀴임을 인식하고 발전한다. 발전 과정에 미래의 가치를 담아가고 시대적 생산과정을 넘어서 사회적이고 문화적인 의미를 획득하며 나가고 있다.

디자인이 일원화된 정의를 하지 않더라도 '계획', '설계하다'는 어원을 바탕으로 서로 다른 분야에서 다양한 의미로 해석되고 응용되고 있다. 사회적으로 확장되고 부풀려진 의미로 세련되거나 고상함, 프리미엄의 이미지를 주기 위해 사용되고 있다. 이러한 정의를 기반

으로 디자인의 궁극적인 행위는 사용하는 도구를 변형시키고 인간의 삶의 환경을 더 나은 방향으로 변화시키는 것이다. 더 나아가 인간 의식도 변혁시키며 '인간다운 삶'과 '행복'을 추구하는 것이 디자인의 궁극적인 목표가 될 수 있다. 이러한 목표와 행위를 통해 디자인은 생명력을 가지며 인간의 생활영역에서 대단히 광범위하고 폭 넓게 적용, 진화한다.

디자인 분류체계는 디자인산업을 독립된 산업으로 인정하지 않고 있다. 엔지니어링, 광고, 포장, 패션 등의 일반 산업에 디자인 관련 내용을 포함시키고 있다. 이러한 분류체계는 그동안 산업에서 디자인산업이 독립된 영역으로 인정받지 못하고 있음을 보여준다. 디자인이 독립된 산업으로 생태계를 만들지 아니하고는 급속도로 변화하는 환경에서 새로운 산업뿐만 아니라 기존 산업에서조차도 더 이상 경쟁력을 유지하기 어렵다. 예를 들어 뉴미디어디자인과 인터랙티브디자인은 디자인산업 범위에 명시적으로 포함시켜 디지털 시대의 새로운 환경변화를 디자인 산업의 분류체계에 반영하여 제도적 뒷받침을 해줄 필요가 있다.

18세기 산업혁명 이후 디자인은 귀족 등 일부 특권 계층을 위한 장인 중심에서 대중을 위한 산업 중심의 디자인으로 탈바꿈 했다. 대중화 된 디자인은 산업의 경쟁력뿐만이 아니라 삶의 질 향상에도 이바지했다. 기업에서 산업의 생산력 높이기 위해 디자인이 활용되었다면, 최근에는 공공영역과 개인의 정체성 정립에서부터 사고의 확산 등 보이지 않는 부분까지 디자인 개념이 확대되고 있다.

21세기 첨단 기술과 새로운 사회 패러다임을 맞이하여 디자인은 또 한 번 전환의 길에 서있다. 산업 환경변화에 따라 독립된 디지인 산업으로 디자인 정책과 전략적 접근이 필요하다.

3. 디자인의 변화

근대사회의 발전에 따라 디자인의 의미와 역할도 변모해왔다. 특히 산업사회 초기 생산 합리성에 대한 관심은 시간이 가면서 생산보다는 소비, 즉 소비자 인식이나 생활 방식에 대한 관심으로 옮겨왔다.

디자인 주체가 생산자 중심으로부터 사용자 및 인간 중심으로 전환되었다. 디자인은 더 이상 잘 팔리는 제품과 기업의 이윤창출을 위한 마케팅의 보조 수단이 아니다. 새로운 산업의 경쟁력과 신문화를 형성해나가는 요소이며 독립된 산업으로 성장해나갈 시기다. 그러나 디지털 테크놀로지 시대에 디자인은 산업사회에 비해 위상과 경쟁력이 다소 뒤떨어지면서 위기감을 갖고 있다.

디자인 영역이 제품의 기능이나 심미성, 경제적 상징적 가치 보다는 인간의 정신적 내면의 감응에 초점을 맞춰 변화해나갈 필요가 있다.

세계적으로 기술 수준이 평준화되면서 디자인의 독창성이 최후의 경쟁력으로 대두되고 있다. 기존의 빅데이터 분석을 통해 학습이 가능한 인공지능 기술은 스스로 음악 작곡을 하고 디자인은 할 수 있을 만큼 발전하며 창작의 영역까지 침범하고 있다. 데이비드 색스(David Sax)는 "디지털에 둘러싸이게 될수록 인간은 인간중심적인 경험을 갈망한다."라고 말했다. 그 어느 때보다 빠르게 발전하고 있는 기술이 사람들의 삶을 바꾸어 놓을 것이라 여겨지지만, 결국 세상을 움직이고 사람들에게 이전에 없던 경험을 제공하는 가장 강력한 수단은 바로 독창적인 디자인이다.

디자인을 통해 미래의 경쟁력과 문화를 선도해나갈 수 있는 기회가 얼마든지 있다. 산업혁명 시대 디자인이 자신의 역할을 한 것처럼 디지털 테크놀로지 시대 '디자인'이 시대에 맞게 변화해 나간다면

디자인 및 디자인산업은 밝은 미래를 가질 수 있고, 한 단계 더 발전
될 것이고 부가가치가 높은 산업으로 자리매김할 것이다.

> 제품에 있어서 우리는 문화에 따라서 시장을 분할합니다. 디자인 개념
> 을 "다국적 디자인"이라기보다는 "다문화적 디자인"으로 부르는 것이 낫
> 습니다.
> 제품이 사용되는 전체적인 환경을 고려하는 것입니다. 우리는 사람들의
> 생활방식과 행동방식에 관해 연구하고 우리의 고정관념을 수정하여 물리
> 적으로나 심리적 단계에서 이에 적절한 디자인 제품을 만들었습니다.
> 　　　　　　　　　　　　　　　　　　　　　　　　- 키요시 사카시타

4. 디자이너 위치

디자이너의 역할에 대하여 명확한 정의는 어렵다. 한때는 회사의
디자인부서에 근무해도 디자이너라기보다는 서비스 제공자라는 개
념도 있었다. 예술가처럼 개인 작품을 만들 수 없으니 디자이너라는
이름도 없던 시절도 있었고, 구체적으로 디자인부서는 도대체 뭐하
는 곳이냐 물어보았던 시절도 있었다.

존스(J.C. Jones)는 "디자이너는 생각을 할 수 있는 미래에 지금은
존재하지 않은 사실의 취급을 직무로 하고 있으며, 디자이너는 예측
된 것에 대하여 그것을 실현하는 방법을 구체적, 실질적으로 지정할
수 있어야 한다"고 했고, 이탈리아 디자이너 에또로쏘사스(ettore
sottsass)는 "내게 디자인은 삶과 사회, 정치, 에로티즘, 음식, 그리고
심지어 디자인에 대해 논하는 하나의 방식이다"라고 설명한다.

디자인은 끊임없이 사유(思惟)하는 과정이라고 보지만 디자이너

자신에 대해서는 사유하지 못한 측면이 있다. 디자이너는 당연 문제나 창의적 문제를 충분히 파악하고, 예측하여서 사용자의 요구를 반영하여 해결로 이끌지 않으면 안 된다. 문제 상황에서 문제해결의 행위자가 디자이너라 할 수 있다.

미래지향적인 통찰력을 지니지 않고서는 결코 디자이너가 될 수 없다. 디자이너에게는 미래사회에 나타날 현상을 예측하고 제시해야 할 사회적 책임감과 높은 윤리 의식도 갖고 있어야 한다. 여기에는 디자이너는 디자인 철학으로 '인간다움'이라는 거대한 담론을 내면에 가지고 있어야 한다.

> "디자이너는 자기 자신을 단순히 소비자의 구매 동기를 형태화 시키는 기계의 톱니바퀴로 간주할 수 없다. 최종적인 분석에 있어서 디자이너는 소비자를 위한 최선의 제품을 창조하기 위해 자기 자신의 창조적인 통찰력으로 되돌아와야 한다. 왜냐하면, 소비자는 디자인을 할 수 없고 다만 주어진 디자인을 받아들이거나 거부할 따름이라는 것이 직업적 경험이 가르쳐 준 격언이기 때문이다."
>
> – 아론 플라리쉬만(Aaron Fleischman)

디테크 시대

1. 서구 문명이 주도한 20세기 디자인은 자원을 과소비하는 모델이라 생각한다. 탈 물질화 시대 환경 친화적이고 지속 가능한 디자인은 어떻게 추진해 나갈 수 있는가?

2. 제품에는 다양한 가치를 지니고 있어야한다. 디자인 결정 과정에서 이에 따른 어떤 전략적 목표와 성과 그리고 평가 기준이 있어야 한다. 생존할 수 있는 제품이 가치를 만들기 위해서는 어떤 과정을 거쳐야 하는가.

디자인 성공과 진화

02

CHAPTER 01

디자인 조건

1. 좋은 디자인(Good Design)

좋은 디자인(Good Design)이란

디자인 이야기를 할 때나 제품을 구매할 때 좋은 디자인 나쁜 디자인이란 말을 많이 한다. 좋은 디자인과 나쁜 디자인을 인정하는 특별한 기준은 무엇인가. 다 같은 디자인이라 할지라도 사회 환경과 시대적 상황, 가격, 개인의 경제 수준과 문화의 차이에 따라 다를 수 있다. 또 사용자의 인식과 제품의 기능, 기업의 이윤 창출 등 다양한 여건과 환경에 따라 달라질 수 있다.

디자인은 보편적으로 사용자가 제품을 시각적으로 보거나 사용하면서 좋은 감정을 가질 수 있도록 사용성을 만족해야 한다. 좋은 디자인은 기능적인 요소뿐만이 아니라 개인 욕구의 만족, 사용의 편리성, 이동의 편리함, 좋은 인간관계 성립 등 심리학적 조건들도 갖추고 있어야 한다. 좋은 디자인은 전체에 부합하고 부분들도 서로 알맞은 상태로 합목적성을 갖고 보편성이 있어야 한다.

좋은 디자인(Good Design)은 IBM의 초창기 CEO 토마스 왓슨 주니어(Thomas Waston)가 "좋은 디자인은 좋은 사업이다(Good Design is Good Business)"라는 비즈니스 관점에서 좋은 디자인(Good Design)을 바라보았다.

디자인은 기업의 브랜드를 살리기도 하고 제품 성패의 중요한 요소이기 때문에 비즈니스에 디자인이 중요한 요소이다. 비즈니스적인 관점에서 좋은 디자인이야 말로 기업의 생존과 성장을 위한 최고의 무기라 할 수 있고 혁신의 동력이 될 수 있다.

"좋은 디자인은 좋은 사업이다.(Good Design is Good Business)"
- 토마스 왓슨 주니어(Thomas Waston Jr.), IBM CEO

디자이너이자 인간공학자인 헨리 드레이퍼스(Henry Dreyfuss)는 헨리 드레이퍼스는 장식으로 치부되던 디자인을 '과학'으로 발전시켰다. 디자인과 미술의 경계가 뚜렷하지 않았던 시기에 개인적 취향이나 주관적 발상에 입각하여 디자인을 하기보다는 과학적 수치와 체계적 단계에 따라 객관적으로 문제를 해결한 최초의 디자이너이다. 그는 제품 디자인에 좋은 디자인이 되기 위한 필요한 조건과 요소 6가지를 제시했다. 제품의 유용성과 안전성(Utility & Safety), 유지와 관리, 보수의 용이(Easy maintenance), 저렴한 가격(Chap cost), 구매력, 아름다운 외형(Good Appearance)이다.

1955년부터 1995년까지 독일 브라운사의 디자이너로 일했던 디터 람스(Dieter Rams)는 가장 대표적인 산업디자이너로 일컬어지고 있다. 그가 제시한 좋은 디자인 10원칙은 좋은 디자인이 어떠해야 하는지를 잘 표현하고 있다.

① 좋은 디자인은 혁신적이다.
② 좋은 디자인은 제품을 유용하게 한다.
③ 좋은 디자인은 아름다운 것이다.
④ 좋은 디자인은 제품을 이해하기 쉽게 만든다.
⑤ 좋은 디자인은 눈에 띄지 않는다.
⑥ 좋은 디자인은 정직하다
⑦ 좋은 디자인은 오래 간다.
⑧ 좋은 디자인은 세부적인 데까지 철저하다.

⑨ 좋은 디자인은 환경을 생각한다.
⑩ 좋은 디자인은 가능한 최소한으로 디자인이다.

디터람스의 좋은 디자인 10가지 원칙은 제품의 심미성은 물론 사용성과 환경성, 혁신성 등을 중요한 디자인 평가 지표로서 디자인의 지향점을 제시한다.

기업은 좋은 디자인으로 고객의 욕구를 충족시키며 성공적인 비즈니스를 하기 위해 디자인 행위를 한다. 그러나 잘못된 디자인 인식과 프로세스 과정에서 많은 오류는 제품 목표와 목적이 벗어날 수 있다. 따라서 좋은 디자인 배경에는 디자인 프로세스의 분명한 원칙과 방법들이 고려되고 구체적인 계획과 설계가 명확히 있어야 한다.

좋은 디자인을 위한 디자인 프로세스 중에 합리적 판단 기준이 될 수 있는 경제성, 합목적성의 조건들이 있어야 하고, 비합리적 판단 기준이 될 수 있는 심미성, 독창성, 질서성 등 심리적 조건들이 조화롭게 녹여 있어야 한다. 심미성이나 독창성은 디자이너의 개인적 성향이나 의사 결정권자의 관점에서 선택하기가 쉽고, 반면에 엔지니어들은 기능적인 면에 치우치기 쉬우며 경영자들은 경제적 이익 창출 관점에서 볼 수 있다.

디자인 프로세스 과정에서 서로 상충하는 점도 많이 있다. 이러한 상충 부분을 해결하려면 디자인 의도와 목표를 명확히 할 필요가 있다. 따라서 프로세스 중에 상호 교류를 통해 유기적으로 소통하며 균형과 조화를 이루어 나가야한다. 또한 합리적 프로세스와 의사결정 과정, 구성원들의 마인드 및 지원 시스템이 구축되어 있어야 좋은 디자인을 탄생시킬 수 있다.

합목적성을 갖는 디자인 프로세스가 있어야 한다.

일상생활에서 토론하고, 소통하며 균형감각과 조화로운 감각을 가질 필요가 있다. 디자인 프로세스에서 좋은 디자인이 되기 위한 필수적인 요건이 되기 때문이다. 또한 디자인 목적을 달성하기 위해 사회나 기업 환경과 구성원 역량 등 여러 상황을 신중히 계획하고 진행해나가야 한다. 한쪽으로 쏠림현상이 발생한다든지 시장을 넓게 보지 못하고 좁은 시각에서 접근하면 균형 감각이 무너지면서 나쁜 디자인(Bad design)이 될 수 있다. 디자인이 소비자의 선택을 받고 기업의 이윤 창출과 더불어 디자인의 사회에 대한 역할을 해나가기가 쉽지 않다. 좋은 디자인(good design)이 탄생될 수 있도록 시스템을 구축해 나가야 한다.

디자인 과정에 통섭의 철학이 필요하다.

최재천 교수[1]는 21세기는 사회과학과 자연과학의 통합을 넘어 인문학과 과학의 통합을 이야기하며 '통섭(Consilience)'의 필요성을 설파하고 있다. 디자인 프로세스에 인문학과 자연과학 그리고 테크놀로지 간 통섭의 철학이 필요하다. 좋은 디자인은 '인간의 행복한 삶'을 최대 목적 지향으로 하고 있다. 인문·자연·과학의 통섭 속에서 시장을 정확히 파악하고, 디자이너와 엔지니어의 전문성을 유기적으로 소통할 수 있게 최고디자인책임자(CDO: Chief Design Officer)의 지식과 지혜를 발휘해야 한다.

......................................

1) 동물행동학자 겸 이화여자대학교 석좌교수역임

아프리카 속담에 '빨리 가려면 혼자 가고 멀리 가려면 함께 가라'는 말이 있다. 이처럼 좋은 디자인을 위해서는 함께 해야한다. 디자인 프로세스에 '소통과 통섭의 철학'이 필요하다. 단편적인 사고나 짧은 지식, 독단적 행동은 나쁜 디자인(Bad Design)을 양산하며 무한 경쟁 시장에 자리매김도 못 하고 퇴출 당할 수 있다. 좋은 디자인을 하려면 디자이너는 사회 현상과 미래 트렌드를 읽고, 적극적으로 사용자를 참여시키거나 사용자 중심에서의 공감이 필요하다. 사용자가 어디가 불편한지 귀를 기울이면 무엇이 미흡한지 금방 알 수 있기 때문이다.

또한 기술의 변화를 빠르게 인식하고 글로벌 시장을 경험하고, 미래 학습 능력을 빠르게 발휘하는데 선구자가 되어야 한다. 사용자와 기술을 외면하고 시장을 멀리하며 머리로 추측만 하는 디자이너는 '디자이너의 편견'으로 좋은 디자인을 탄생시킬 수 없다.

한국은 1985년부터 매년 산업디자인진흥법에 의거 좋은 디자인(GD) 제도를 시행되고 있다. 산업통상자원부가 주최하고 한국디자인진흥원이 주관하는 좋은 디자인(GD)은 우수한 상품과 서비스에 정부인증 마크인 GD(Good Design)마크를 부여하고 있다.

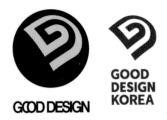

우수산업디자인표지

나쁜 디자인(Bad Design)이란

좋은 디자인과 나쁜 디자인(Bad Design)을 구분하는 것은 디자이너의 관점이 아니라 사용자의 입장에서 평가할 때 더 의미가 있고 중요하다. 좋은 디자인과 나쁜 디자인을 나누는 것은 미학적 형태나 심리적 감성요소 같은 요소보다는 기능적 안전성이나 사용상의 불편 요소 등이 더 많은 영향을 끼치고 있기 때문이다.

좋은 디자인은 그 제품을 사용하는 과정에서 문제가 없을 뿐 아니라 더 편리하고 더욱 향상된 사용경험을 제공해야 할 것이다. 즉, 어떤 형태로든 일상생활 속에서 편리하게 사용되어야 한다는 사실을 깊이 인식하고 디자인해야 한다. 사람과 제품, 제품과 제품 사이에 불협화음이 있어서는 안 된다. 불협화음 그 자체가 나쁜 디자인이라 할 수 있다.

특히 사물 인터넷(IoT)시대 제품과 사용자, 제품과 제품이 유기적 관계는 필수적이다. 사용자에게 불편을 주고 불안함을 주는 제품, 소통이 안되는 제품은 나쁜 디자인 또는 실패한 디자인이라고 할 수 있다. 반면에 사람들이 제품을 사용하면서 편리하고, 안전하게 사용하면서 만족감과 행복감을 느끼게 된다면 그것은 좋은 디자인 또는 성공한 디자인이라 할 수 있다.

제품에 대한 구매와 사용경험이 많은 현대의 사용자-고객은 '좋은 디자인 & 나쁜 디자인'을 판단하는 것을 주저하지 않는다. 사용자에게 도움이 되고 편의성을 제공하는 제품은 좋은 디자인으로 평가받을 수 있지만 불편한 경험을 준 디자인은 나쁜 디자인으로 시장에서 소외될 수 밖에 없다.

나쁜 디자인이 되지 않기 위해서는

나쁜 디자인이 나오는 원인은 무엇일까. 사용자에 대한 이해와 제품의 문제가 되는 디자인 요소를 해결하기 위한 일련의 프로세스가 필요하다. 디자인 프로세스는 마치 물에 떠 있는 빙산의 일각과 같은 문제에 집중하기 보다 수면 아래에 있는 진짜 문제를 찾고 해결하기 위한 과정이 중요하다. 수면 아래 보이지 않는 많은 현상들을 수면 위의 구체적 대상으로 전환시켜 나가야한다. 디자인 프로세스에서 문제 인식, 목표설정, 자료 분석, 아이디어 도출, 의사 결정 등 종합, 분석, 평가 등 여러 요소들이 합리적으로 잘 이루어져야 좋은 디자인이 나올 수 있다. 나쁜 디자인이 되지 않기 위해서는 디자인 프로세스를 목적과 합리지향적으로 구축하면서 접근할 필요가 있다.

2. 좋은 디자인(Good Design)의 조건과 순기능

1) 좋은 디자인(Good Design)의 조건

좋은 디자인할 때 가장 먼저 생각해야 할 것은 제품이 목적을 충족하기 위하여 무엇이 필요로 하는지 파악해야 한다. 제품 디자인의 방법에서 의미하는 좋은 디자인 (Good Design)은 기능으로 사물이 가져야 할 목적에 배려와 구조, 기술 재료에 배려, 사용하게 될 사람에 대한 배려, 경제성, 형태와 심미성을 갖추어야 할 조건으로 볼 수 있다.

첫 번째로 제품에 어떠한 기능이 요구되고 있는가를 먼저 파악하는 것이다. 기능은 디자인에 있어서 사용하는 단순한 물리적 기능에

그치지 않는다. 심리적, 사회적 기능이 함께한 것으로 더욱 복잡한 넓은 의미를 부여해 나가야 한다. 제품에는 제품이 존재하여야 할 이유가 있다. 그 제품의 목적에 맞게 구조나 재료나 메커니즘이 결정되지 않으면 안 된다. 냉장고의 존재 이유는 식재료들이 상하지 않고 일정하게 보관하는 것이고, 의자는 의자대로, 책상은 책상대로 존재 이유가 있다. 좋은 디자인을 위해서는 제품이 지녀야 할 본질적인 모습을 추구하고, 무엇보다 사용자의 편의성을 분명히 인식한 후에 구체적인 설계에 착수해나가야 한다.

앉기에 불편한 의자는 이미 의자가 아니다. 목적에 맞는 설계야말로 디자인을 디자인답게 만드는 기본 요소라고 할 수 있다. 목적을 빼놓고 단순히 감각적으로 또는 아름다운 모양을 만든다는 생각에서 좋은 디자인은 탄생하기 어렵다. 디자인에서는 첫 번째로 중요한 것이 기능으로 그 기능은 제품이 가져야 할 목적에 배려라고 할 수 있다.

두 번째는 구조, 기술, 재료의 배려가 있어야 한다. 필요한 목적을 충족시키려면 어떠한 기구가 필요하며, 그것을 만들어 내는데 어떠한 기술과 재료를 사용할 수 있는가 하는 것이다. 현실적인 생산 시스템이나 환경을 고려하면서 설계가 결정되어야 한다. 디자인은 꿈이 아니고 현실이다. 디자인의 목적은 항상 현실적인 것이라는 것을 염두에 두어야 한다. 미래의 가능성을 추구하는 디자인 분야도 있지만 그건 꿈이고, 디자인은 현실이다. 기술의 진보나 신소재도 개발되고 있다. 과학 기술은 항상 진보하고 변화해가고 있다. 재료도 늘 새로운 재료가 출현하고 있다. 진보하고 있는 새로운 기술과 재료를 인간 생활에 도움이 될 수 있고, 쓰임새 있도록 잘 진영하고 배열하는 것도 디자이너에게 요구되는 능력이다.

기술에도 하드웨어적인 것과 소프트웨어적인 요소가 있다. 하드웨어에는 구조며 재료 등이 될 것이고, 소프트웨어적 기술에는 생산수단, 디자인 프로세스라고도 할 수 있다. 디자이너는 기술자도 과학자도 아니다. 이 문제를 어떻게 해결해나가야 한다. 모든 기술과 구조, 재료의 권위자가 되라고 하는 것은 무리다. 그러나 디자인에 있어서 구조나 기술 재료는 고려 대상이다.

이러한 문제는 합리적 프로세스를 구축하고 그 과정 속에서 항상 기술자와 접촉을 하고 전문가들과 협력해 나감으로써 그 목적을 달성하도록 노력해나가야 한다. 그러니까 디자이너의 능력 가운데는 소통 능력도 있어야 한다. 특히 4차 산업 기술 혁명 시대에는 다양화, 전문화되어가기 때문에 디자인뿐만이 아니라 모든 분야에서 소통 능력은 대단히 중요한 덕목 중에 하나다.

세 번째는 사용자와 장소에의 배려다. 디자인하는 제품은 인간 생활의 어딘가에서 사용되는 것이다. 그리고 그 제품의 목적을 달성하는 것이다. 따라서 사용하는 사람과 장소에 대한 배려는 디자인을 하는 데 있어 필요불가결한 조건이며 중요한 요소다. 언제, 누가, 어디서, 어떻게 사용하느냐를 생각하고 디자인해야 한다. 언제, 누가, 어디서, 어떻게 사용하느냐 하는 물리적 기능과는 다른 차원이다.

예를 들어 의자 하나를 디자인 한다고 생각해보자. 야외 공원에 놓은 스트리트 퍼니처로서 의자와 실내에서 사용되는 것과는 크기, 재료, 기타 여러가지 점에서 차이가 있다. 사용자가 누구냐에 따라 다르다. 어린아이가 사용하느냐 어른이 사용하느냐, 남자와 여자의 차이가 있을 수 있다. 그래서 단순히 어디에, 누가, 언제, 어떻게 사용하느냐 하는 물리적 기능과는 다른 차원의 제품 기능에 대한 요구가 필요하다. 제품이 사용되는 사회의 전통에 대한 배려도 고려해야 한

다. 물리적 기능을 충분히 충족하더라도 사회적 전통과 문화 속에서 기피되는 모양과 색상이 분명 존재하기 때문이다. 디자이너가 간과해서는 안 되는 것이 제품은 독립적으로 존재할 수 없다는 것이다.

순수 예술은 독자적이며 작가의 자율적 자기 완결적 성격을 띠고 있다. 그러나 디자인은 사회와 환경과 관련 없이 디자인을 할 수 없다. 한마디로 디자인은 사회의 요구 범위 내에서만 자유가 허용된다고 할 수 있다. 따라서 디자인의 가치 평가는 조형 이전의 문제와 관계가 있다.

디자이너는 제품 또는 상품 등의 매체를 통해 표현되고 소비자의 구매로 표현된다. 순수 예술은 예술가의 표현 자체로 완결되는 것이고 사회적으로 일방통행이라는 좋은 평가와 검증이 가능하다. 디자인의 경우에는 제품의 소비자의 선택이 중요한 조건의 하나이다. 따라서 디자인과 사회와의 관계는 조형 이전의 문제 인식에서 출발할 필요가 있다.

제품이나 상품은 과학기술과 생산방법의 관계로 고찰되는 측면도 있지만 인간과 사회와의 관계에서의 생활 디자인 측면도 고려되어야 한다. 따라서 디자인은 사회과학적 측면에서 접근이 있어야하고 디자이너와 그 디자인을 요구하는 사회적 환경에 관한 연구가 필요하다. 디자인의 생산, 유통, 분배, 소비의 전 과정을 대상으로 하여 디자인의 사회적 기능에 관해 연구하는 사회과학적 연구와 접근이 있어야 한다.

첨단기술시대 제품과 제품, 사람과 제품, 사회와 제품의 관계성을 가져야한다. 최근 많이 대두되고 있는 사물인터넷(IoT)하고 일맥상통하는 것이다. 제품은 그 하나만이 독립해서 존재하는 것이 아니다. 제품과 제품과의 관계, 사람과 제품, 사회와 제품의 관계에 있어서

비로소 그 역할을 다할 수 있다. 커피를 마실 때의 경우 커피잔이 필요하고 주전자도 식탁도 있어야하고, 물을 끓이는 도구도 있어야 한다. 이와 같이 제품은 또 다른 제품을 불러 여러 제품과 하나가 되어 하나의 시스템을 만들어 그 제품의 목적을 완수해나가는 것이다. 따라서 디자이너는 제품과 제품, 제품과 사람, 제품과 사회 등의 관계를 면밀히 관찰할 필요가 있으며, 제품이 사용되는 장소의 배려가 꼭 디자인 과정에 필요 요소라고 할 수 있다.

　네 번째 요소는 경제성이다. 디자인에서 경제성을 빼놓고는 이야기 할 수 없다. 동일한 기능을 충족시킬 수 있다면 물건의 가격은 싼 편이 좋다. 최소의 비용으로 최대의 효과를 얻으려는 것은 당연한 일이다. 최고의 재료, 정교하고 치밀한 기교, 돈을 아끼지 않는 돈 많은 사람을 위한 취미적 명품 제작도 제품디자인이 아닌 것은 아니다. 그러나 대중의 생산에 필요한 대량 생산품과는 성격을 달리하는 것이다. 현재 생산되고 있는 것 대부분은 다수의 사람들이 필요로 하는 것을 제공하기 위한 대량생산품을 질 좋은 것으로 대량으로 싼 값으로 공급한다. 모던 디자인이 발생한 이래 변함이 없는 것은 재료의 선택, 구조의 간략화, 불필요한 노동의 삭감 등 가격에 관련이 있는 여러 요소를 검토하지 않으면 안 된다. 값이 싸다는 것은 질의 저하를 의미하는 것은 아니다. 적정한 질의 결정이 가장 중요하다.

　다섯 번째는 심미성이다. 어떤 시대 어떤 사회, 어떤 민족이든 공통으로 온전하게 지켜 온 공통적인 아름다움은 존재한다고 볼 수 있다. 이런 뜻에서 제품의 형태에 있어서 아름다움은 어떤 객관성을 가질 수 있어야 한다. 특히 대중을 위한 대량생산품 디자인의 경우 보편적이고 객관적 미를 추구해야 한다. 중요한 것은 제품디자인에 디자이너 개인의 독선적 미의식의 추구해서는 안 된다는 것이다. 심

미성은 물리적 기능과 따로 떨어져서 존재하는 것은 아니다. 좋은 디자인은 물리적 기능과 더불어 심미성을 충족시켜야 한다. 기능에 적합한 미적 형태의 추구가 되어야 한다.

디자인 조건이나 배려도 디자인 프로세스에 놓아 있어야 한다. 디자인 행위에 있어서 여러 가지 방법과 구조가 이미 정착되어 있다. 이러한 여러 가지 경로나 프로세스들로 문제해결 해나가야 할 과제가 바로 디자인이고 좋은 디자인(Good Design)이 될 수 있다. 물론 한 가지 해결방법만 있는 것은 아니다. 디자인 행위에 있어서 사회적 책임감도 있어야 하고 미적 감각도 높아야 한다. 이러한 과정을 거친 후에야 비로소 좋은 디자인이 탄생할 수 있고, 나아가 디자인을 통해 인류의 보편적인 삶의 질을 높여 나갈 수 있다.

사회적 책임감과 사회적 환경과 더불어 정책적 배려도 있어야 한다. 기업 또는 국가적으로 디자이너 양성 그리고 충분히 제 역량을 발휘할 수 있도록 지원하고 여건을 조성하는 것이 무엇보다 중요하다.

심리학의 이론이나 소비자 행동에 관한 것은 시대에 따라 변한다. 디자인도 사회라는 거시적인 입장에서 유용성이 논의되는 시대다. 소비자는 제품을 직접 보아서 고르는 것이 아니라 매스컴을 통한 정보에 의해서 상품을 알고 그 상품을 시는 경우가 대부분이다. 제품의 구매행동을 규정하는 심리적 이미지는 디자인 원리와 체계화 과정에서 디자인의 심리적인 효과가 중요하다는 것을 보여준다.

디자인이 소비자를 대상으로 구매 행동에 초점을 둔 것이 디자인 심리학의 시작이라고 볼 수 있다. 대중 소비사회에서 제품디자인이 심리적 영향을 끼치는 데 역할은 매우 크다. 따라서 디자인은 정책과 계획을 갖지 않고는 안 된다. 그 정책과 계획 속에 심리적 지식과 견문을 갖출 수 있도록 설계될 필요가 있다.

디자이너들은 기업과 상품과 소비자라는 울타리 속에서 효과적인 색과 형태 등 심미성과 더불어 심리적 연구가 필요하다. 조사와 자료의 정비 원리의 제안, 효과 측정이라는 비교적 수량적인 작업과 상품의 심리 가공 등 다양한 조건이 검토되어야 한다.

현대 생활에서 쾌적함을 주기 위해 조건 분석과 함께 조형화 된 것이 심리적 영향에 끼치는 역할이 매우 크다. 매년 개최되고 있는 자동차 쇼에는 미래의 자동차가 인기를 끌고 있다. 이것은 디자이너의 상상의 산물이다. 그러나 대중에게 어필하기 위해서는 단순한 예술 작품이 되어서는 안된다. 사회 심리학적 지식과 체계화된 학문의 부재는 기업의 이윤창출 관점에서 한계가 있다. 디자인의 체계화 과정 속에서 사회 심리학의 역할이 매우 크다.

2) 좋은 디자인(Good Design)의 순기능

좋은 디자인은 경제적 관점에서 좋은 비즈니스 역할만 하는 것은 아니다. 좋은 디자인은 소통과 신뢰의 수단이기도 하다. 사용자가 처음 만나는 것은 제품이 될 수 있고, 이미지를 드러내는 각종 광고나 시각물이 될 수도 있다. 좋은 시감각과 기능을 통해 좋은 기억을 만들어 주는 것도 좋은 디자인 요소가 될 수 있다. 소비자와 기업 간 간격을 메워주고 신뢰를 주는 것이 제품이 될 것이다. Good Design은 소비자에게 오랜 여운을 남기고 감동을 주기도 한다.

예를 들어 농부는 좋은 농산물로 소비자와 소통 할 수 있고, 기업은 좋은 제품으로, 교육하는 사람은 양질의 교육콘텐츠로 소비자와 소통 할 수 있다. 농산물이든 제품이든 서비스든 소비자나 사용자의 시선을 끌거나 인정받고 싶을 때 좋은 디자인 만큼 좋은 소통과 신뢰

의 수단은 없다. 좋은 디자인은 생산자와 소비자 사이에 소통과 신뢰의 역할과 더불어 상징성과 정조적 이미지를 통해 소비자의 구매 동기를 유발할 수 있다.

> "상품의 이러한 문화적 효과를 곧 주체적인 효과를 '이데올로기적 효과'라 칭하였다. 이 과정을 통해 개인은 사회 속에서 자신의 정체성과 자아를 그리고 타인들과의 차이를 확인해가는 것이다."
>
> – 볼프강 F. 하우크(Wolfgang F. Haug), 철학자

좋은 제품 디자인은 단순히 물리적 대상으로만 존재하고 소비자에게 다가가는 것은 아니다. 사회적 의미 자체로도 존재하게 된다. 좋은 제품은 인간의 욕구와 행위를 도출해 내고, 그 만족의 체험 방식에 의해 일생 생활의 영역으로 침투하게 되기도 한다. 이 과정 속에서 제품의 소비를 체험하면서 자신의 정체성을 형성해 가는 과정도 맞물리게 된다.

> "훌륭한 디자인이란 미적 특징을 가질 뿐만 아니라 상업적 성격도 가지고 있다."
>
> – 노만 벨 게데스(Norman Bel Geddes), 디자이너

CHAPTER 02

디자인 성공

1. Design or Resign

역사학자 아놀드 토인비가 도전과 응전이라는 말로 역사를 설명했듯이 디자인의 역사도 위기에 새로운 대응에서 그 빛을 더하는 것 같다. 정치적으로나 경제적 위기 상황과 극복과정에서 디자인이 등장한다. 변화와 개혁을 부르짖는 기업이나 창조와 혁신경영 등을 표방하는 기업들이 디자인을 앞세우고 있다. 그러나 실생활에서는 다 성공을 거두고 있지는 않은 것 같다. 위기 과정에서 창조와 혁신을 위한 디자인을 어떻게 바라보아야 할까.

> "디자인을 하든지 아니면 사임하라(design or resign)"
> – 마가렛대처(Margaret Thatcher), 영국수상, 1976

디자인을 정치적 위기 상황에서 최고의 방책임을 깨닫고 실천한 사람은 영국의 대처 수상이다. 철의 여인 대처 수상은 1976년도 디자인을 경제번영의 수단으로 인식 첫 각료회의에서 "디자인을 하든지 아니면 사임하라(design or resign)."라는 유명한 말을 남겼다. 디자인이야말로 영국이 경제적 반영을 구가할 유일한 수단이요 방책임을 일찍 간파했다.

산업혁명의 발상지인 영국은 이미 19세기부터 수출증대를 위한 국가적 차원에서 디자인 진흥 정책과 디자인 프로세스 등을 거론하면서 일찍이 실천했다. 영국은 역사상 '해가 지지 않는 나라'라는 찬사를 받으며 최고의 번성기를 누린 나라다. 19세기에 64년간 영국을 통치한 빅토리아여왕(1937~1901)은 한 시대에 자신의 이름을 붙일 수 있었으며 디자인사에서도 빅토리아 스타일(Victorian style)은 하

나의 디자인 사조로 기억된다. 빅토리아 시대(victotrian)에는 사회 구성원들이 동일한 가치와 풍조를 공유했으며 그 중심에 디자인이 큰 몫을 차지했다고 평가를 하기도 한다. 디자인에 대한 인식과 기반이 사회 저변에 깔려있다고 보아야 할 것이다.

적극적으로 디자인 산업을 육성하다.

1980년대 보수당 정치권에서 디자인은 곧 창의와 혁신으로 통했고 경제번영의 수단으로 인식이 강력한 디자인 정책을 추진해 왔다. 특히 국가 산업 및 경제의 부흥을 위해 국가적 차원에서 새롭게 디자인 진흥 정책을 추진했다. 토니 블레어(Blair)도 디자인의 역할을 강조했다, 디자인을 활용한 '경제부흥이 제2의 산업혁명'이라는 신념하에 대처의 국가 디자인 정책을 계승하고 디자인을 미래 창조 산업으로 개척해왔다. 1997년에는 '창조적 영국(Creative Bri-tain)', '멋진 영국(Cool Britain)'을 슬로건으로 내걸고 "영국을 세계의 디자인 공장으로 만들자"고 역설하며 디자인 산업 육성에 적극 나섰다.

2005년 6월 제임스 퍼넬 관광부장관은 IPPR(institute of public research)주최로 열린 컨퍼런스 기조연설에서 디자인을 바탕으로 창조산업 중심지로 만들기 위해 영국만의 비전 및 전략을 제시한 사례가 있다. 퍼넬 장관의 기조연설 요지는 영국의 문화유산을 기반으로 하고 있다. 즉 영국의 전통과 창의성을 디자인으로 세계 시장에 내놓자는 것이다. "영국은 남부럽지 않은 많은 문화유산과 세계적인 수준의 창조산업 인프라를 갖고 있다. 오늘날 치열한 국제 시장에서 살아남기 위해서는 영국의 다양한 문화유산을 적극적으로 활용하고 전통과 창의성을 비즈니스로 연결하려는 노력이 필요하다."고 주장한다.

정책 결정권들의 디자인에 대한 인식과 안목 그리고 혁신적 결단은 저물어가는 영국 경제나 국가 발전에 많은 공헌했다. 개인이나 기업 또는 국가가 때로는 위기에 처할 수 있다. 그 위기를 어떻게 극복해 나가느냐가 중요하다. 영국도 국가적으로 어려운 시기에 창조산업을 적극적으로 육성함으로써 경제적 희생의 기미를 보였고, 창조산업을 수출 기반으로 다시 유럽의 중심으로 자리잡고 엄청난 부와 가치를 창출 할 수 있었다. 그 이면에는 최고의 정책 결정자들의 창의적 생각이나 혁신적 디자인 정책 및 디자인 프로세스가 있었기에 가능하다.

혁신적인 디자인 정책을 추진하다.

대처나 토니 블레어는 디자인을 어떻게 인식하고 국가의 경쟁력과 창조산업 육성을 위해 디자인 정책을 추진했을까. 디자인에 대한 과거, 빅토리아 시대 경험 그리고 디자인 프로세스에 창의와 혁신을 내포하고 있어 비가격경쟁요인 갖고 있다는 것이다.

디자인 프로세스에 비가격 경쟁 요인인 창의와 혁신을 내포하고 있다는 것은 비가격경쟁요인은 최소의 비용으로 최고의 효과 가져다 주거나 가격 대비 성능이란 기성비가 높다는 뜻이다. 쉽게 말해 최소의 비용으로 고부가가치를 높일 수 있는 요소를 가졌다는 것과 같다. 즉 전체적인 투자비용을 늘리지 않으면서도 우수한 디자인을 통해 높은 가격과 수익성을 창출할 수 있다. 디자인은 일종의 합목적성(合目的性)을 갖고 있는 프로세스로 그 과정 속에 창의와 혁신이 녹아 일정한 목적 실현에 적합한 방식으로 존재하기 때문이다.

2. Fist Design

2001년 MP3 음악 재생기 아이팟(ipod)을 제품시장에 출시하였다. 5대 메이저 음악사를 결합한 아이튠즈 뮤직스토어를 창조함으로써 20만 곡의 음악을 보유하여 2006년 휴대용 뮤직플레이어 세계 시장 점유율이 60~70%를 기록했다.

파이낸스 타임스는 "아이팟(ipod)이 쓰러져가던 애플사를 단숨에 세계에서 가장 유명한 기업으로 부활"시흥켰다고 전하고, 보스컨 컨설팅 그룹은 "경영 부진을 이유로 축출됐다가 복귀한 스티브 잡스를 '가장 창의적인 CEO'로 평가"하기도 했다. 결과적으로 아이팟은 새로운 콘텐츠 산업을 창조하며 시대적 변화를 이끌어낸 제품-서비스의 시초가 되었다.

다르게 생각(Think Different)하라.

애플은 디자이너들의 전유물과 같았던 매킨토시를 통해 잘 알려져 있다. 혁신적인 매킨토시를 개발하는 과정에서 많은 시행착오와 수요 예측 실패, 독자 기술이 너무 비싸고 다른 제품들과 호환되지 않는다는 비판으로 판매가 곤두박질치면서 재고를 떠안았다. 1997년 PC판매 부진으로 부채가 10억 달러에 이르면서 내리막길로 치닫는 형국이었다.

애플사는 돌파구는 디자인이었다. 아이팟(ipod)은 디자인의 힘을 빌려 세계적으로 히트한 제품이다. 스티브 잡스는 복귀 일성으로 창의적 사고로 펄펄 뛰는 애플다움을 만들자며 디자인 우선(First Design)을 내세웠다. 애플 최고디자인책임자(CDO)로 제품디자이너 조

너선 아이브를 영입하고, 모든 제품군을 새로 디자인하는 혁신을 단행했다.

2001년 아이튠즈(iTunes) 연동한 휴대용 뮤직플레이어 아이팟을 개발, 2007년 애플의 야심작 아이폰(iPhone)을 출시하며 스마트폰의 새 시대를 열었다. 2007년 11월 미국시사 주간지 『TIME』지는 아이폰을 세련된 디자인, 정전식 터치스크린, 아이폰(iPhone) OS의 탑재로 화면의 아이콘을 손가락으로 건드리기만 하면 애플리케이션이 실행되는 기능 등에 주목해 올해 최고 발명품으로 선정했다. 아이폰(iPhone)은 MP3 및 동영상 재생, 성능이 뛰어난 카메라, 디자인, 일체형 내장 배터리 등 휴대전화에 대한 인식을 송두리째 바꿔놓았고, 아이폰 사용자는 자신에게 맞는 애플리케이션을 설치 SNS, 게임, 모바일 뱅킹, 인터넷 전화 등 아이폰으로 할 수 있는 일이 무한한 콘텐츠 영역을 만들어가고 있다.

스티브 잡스는 "디자이너에게 우선 일을 맡기고 그 다음에 엔지니어에게 일을 맡기라"고 늘 주문했다. 혁신을 위해서는 디자인과 마케팅팀이 함께 소비자에 대한 연구와 분석 후 제품 전략을 세우는 디자인 우선(Fist Design)을 도입하였다.

디자인 우선(Fist Design) 전략을 도입하다.

제품디자이너 조너선 아이브와 함께 디자인 우선(First Design)으로 기존 제품 개발 프로세스를 뒤집어 놓으면서 30년 가까운 세월 동안 수많은 제품 프로젝트를 진행하며 디자인 바이 애플(Design by apple), '애플다움'을 추구해 왔다. 애플을 떠났지만 제품디자이너 조너선 아이브는 "나는 우리가 만들어온 디자인 팀, 프로세스, 문화에

자랑스러움을 느낀다."고 회고하기도 했다.

애플은 제품디자인 이외 판매에도 제품디자인을 치밀하게 설계하듯 마케팅 디자인 개념을 도입했다. 론 존스 부회장(애플 리테일 부문)은 일본 긴자에 리테일 스토어를 개점하는 데 2년이 걸렸으며, 건물의 노출도, 유동인구, 인구 유형 분석, 소비자 경향, 재방문 가능성 등을 고려해 부지 선정과 건물 디자인을 결정했다고 한다.

소비자에게 각인된 애플의 이미지

잡스는 "디자인을 애플의 영혼"이라고 했다. 애플의 시가 총액은 2023년 5월 미국 자산운용사 자료를 기준으로 2조7천억 달러 규모라고 한다. 이는 아프리카 25개국 GDP보다 높다. 미국 Apple(애플)은 아이폰(iPhone), 아이패드(iPad) 등 디자인 혁신을 통해 세계적 기업

으로 도약했다. 1997년 5.48달러이던 주가는 2012년 10월 665.15 달러, 시가총액 704조원(미 기업 역사상 최대)으로 치솟았다. 2018년 세계 최초로 1조 달러 가치의 기업이 된지 단 2년 만에 2020년 애플의 주가는 467.77달러를 기록하면서 시가총액 2조 달러(약 2400조원)를 돌파했다.

애플은 디자인 우선(Fist Design)기조를 유지하며 신선한 아이디어, 심플하고 아름다운 디자인, 높은 기술력을 바탕으로 기술혁신·제품혁신·서비스혁신 등으로 아이팟·아이폰·아이패드와 같은 기업의 가치를 높이는 신상품을 지속적으로 시장에 내 놓았다. 애플의 혁신과 성공은 창의력을 바탕으로 한 디자인 우선(First Design) 정책으로 볼 수 있다.

3. 디자인 경영

기업의 경쟁력 차원에서도 디자인으로 성공한 사례도 많이 있다. 디자인 경영에서 삼성의 '디자인 경영'을 빼 놓고는 이야기 할 수 없다. 2005년 4월로 거슬러 올라간다. 삼성그룹의 이건희 회장은 이태리 밀라노에서 열린 경영진 회의에서 "최고 경영진부터 현장 사원까지 디자인의 의미와 중요성을 새롭게 인식해 세계 인류로 진입한 삼성 제품을 품격 높은 명품으로 만들자"라고 강조하고, "월드 프리미엄 제품이 되기 위해서는 디자인 브랜드 등 소프트웨어의 경쟁력을 강화해 기능과 기술은 물론 감성의 벽까지 넘어야 한다."고 말했다. 그리고 '삼성 브랜드 디자인 강화' 선포하고 그룹 차원의 디자인 역량 강화를 위한 '빌라노 4대 디자인 전략'을 추진하기로 한 바 있다.

밀라노 4대 디자인 전략을 추진하다.

1996년 '밀라노 4대 디자인 전략'은 '디자인 혁명'이라고도 한다. 독창적 디자인(user interface) 아이덴티티 구축, 디자인 우수 인력 확보, 창조적이고 자유로운 조직 문화 조성, 금형 기술 인프라 강화가 밀라노 4대 디자인 전략이다. '삼성 브랜드 디자인 강화'도 과거 아픈 추억이 있다.

당시 삼성의 디자인 브랜드가 높은 가치였다면 이런 선포도 없었다. 1993년 그 유명한 후쿠다 보고서라는 것이 있다. 이 보고서에는 삼성의 디자인 문제점을 지적당했고 이를 진지하게 받아들인 이건희 회장은 디자인에 크게 관심을 보이기 시작했다. 디자인을 총괄하는 디자인경영센터를 설립했고, 센터에서는 기업의 핵심 과제를 수행하고 있으며, 디자이너 육성 연수 프로그램을 도입 등 디자인 담당 직원들의 위상을 크게 높여 나갔다. 한 마디로 '밀라노 4대 디자인 전략'를 실천해나갔다.

이건희 회장은 미국 어느 경영학자의 글을 읽고 크게 공감한 적이 있다. 그 내용은 "과거 기업들은 가격으로 경쟁했고, 오늘날은 품질로 경쟁한다. 그러나 미래에는 디자인에 의해 기업의 성패가 좌우될 것이다."라는 내용이다. 글의 내용을 이어가면 "상품의 경쟁력은 기획력, 기술력, 디자인력" 세 가지 요소로 보고 있다. "과거에는 합의 개념이었으나 이제는 곱해지는 승의 개념으로 보아야 한다. 즉 과거에는 세 가지 결정 요소 중 어느 한 가지가 약하더라도 다른 요소의 힘이 강하면 경쟁력을 유지할 수 있었으나 곱셈 형식으로 표시되는 요즘에는 기획력과 기술력이 아무리 뛰어나도 디자인이 약하면 다른 요소까지 그 힘을 발휘할 수 없고 경쟁력도 유지가 불가능해진다"고

하였다.

이처럼 디자인을 보는 시각과 오픈 마인드 그리고 혁신적 시스템 구축이 뒷받침되어야 한다. "경영자들은 제품을 기술적으로 완성한 후 미적 요소를 첨가하는 것에 불과한 것이 디자인이라고 여기고 있다는 인상을 지울 수가 없다."는 지적도 하면서 우리 상품을 보면 디자인 마인드가 약하다는 생각을 했다. 또한 기업의 경영자들은 디자인 감각을 키워야 하고 전문가들의 의견을 존중해 섣불리 간섭하지 말아야 한다. "10대들이 쓰는 용품의 디자인을 50대 경영자들이 평가할 수가 있는데, 이는 자칫 선무당이 사람 잡는 위험한 결과를 초래 할 수 있는 일이 아닐까?" 반문한 경우도 있다. 디자인 마인드와 디자인 능력을 높여 나가는 것이 가장 중요하다고 생각하고 디자인 인재를 육성해 나가야 세계적 경쟁력을 갖춘 명품이 나온다고 강조했다.

전사적인 디자인 시스템을 구축하다.

삼성그룹의 디자인 경영에서 가장 교훈으로 받아들일 점은 '디자인 시스템 구축'을 실현했다는 점이다. 누구나 직·간접적인 경험을 통해 디자인에 대한 새로운 인식을 할 수는 있지만 미래지향적이며 현실에 적용하기 위한 실질적 체계를 구축한다는 것은 어려운 일이기 때문이다. 디자인 경영에서는 창조적인 조직 문화 구축, 우수 인력 확보와 양성으로 디자인 능력 향상, 디자이너에게 경영자 못지않은 권한과 재량권이라고 볼 수 있다. 그 결과 독창적인 디자인으로 세계적인 경쟁력을 갖출 수 있었다.

삼성은 1996년 디자인 경영체제 도입 이후 가전, 스마트폰 시장을

석권하고 있다. 2005년 LCD TV 세계시장 점유율 4위 수준에서 2006
년 디자인을 혁신한 '보르도 TV' 출시 후 세계 1위에 오르기도 했다.

4. 디자인 혁신

기아차는 현대자동차의 그늘에 가려져 있었다. 2005년 최고경영자
가 디자인을 미래 핵심 역량으로 설정하며 디자인 경영을 필두로 눈
부신 성장을 하였다. 정의선 사장은 2006년 9월 파리모터쇼에서 세계
를 무대로 '디자인 경영'을 선언했다. "기아차 브랜드를 표현할 수
있는 독자적인 디자인으로 경쟁력을 갖춰야 한다."며 "신차 라인업
의 디자인을 업그레이드하고 감각적인 디자인 요소를 가미해 기아차
만의 고유 디자인으로 경쟁력을 향상하게 시킬 것"이라고 밝혔다.

디자인 조직에 과감하게 투자하다.

디자인 경영의 첫 실험은 디자인 조직과 과감한 투자였다. 2006년
9월 세계 3대 자동차 디자이너로 꼽히는 피터 슈라이어[2]를 디자인
최고책임자(CDO)로 영입하고, 독일 프랑크푸르트에 유럽디자인센
터, 미국 캘리포니아주 어바인에 미국디자인센터, 일본 치바에 디자
인센터를 오픈하였다. 디자인 최고책임자에게 국내뿐만 아니라 유럽

2) 아우디, 폭스바겐, 기아자동차, 현대자동차그룹의 디자인 총괄로 일하
면서 '세계 3대 자동차 디자이너'라는 수식어가 쫓아다닐 정도로 업계
에서 스타 디자이너로 통한다.

미국 일본 등 기아차 해외 디자인 거점을 관장하도록 재량권을 주고, 해외 현지 사용자와 공유하기 위한 전략을 세웠다. 글로벌 디자인 네트워크 구축 해 최신 트렌드 관련 정보 수집 및 현지 사용자들을 위한 디자인 개발에 주력하게 하였다.

2007년에는 '직선의 단순화(The simplicity of the straight line)'라는 기아차의 미래 디자인 방향을 제시하고, '단순하면서도 아름다운 라인을 만들겠다.'는 철학으로 기아차만의 정체성을 찾아갔다. 또 디자인을 주제로 기업 광고를 하며 디자인 기아(DESIGN KIA)를 대내외에 알리기도 했다. '연구도 디자인', '영업도 디자인', '생산도 디자인'이라는 광고 문구는 디자인이라는 주제로 전 부문에서 고객을 위한 새로움을 만들어 가겠다는 의지의 표현으로 볼 수 있다.

디자인적 사고와 의사 결정을 기업 경영에 도입하다.

2008년에는 디자인을 슬로건으로 각종 사무용품들과 문서 서식(명함, 종이컵, 결재판, 서류철, 봉투 등)에 적용하는 것을 시작으로 기업문화로 디자인경영이 녹아나게 구성원들의 디자인 공감대 확산에 나섰다. DESIGN의 알파벳 'S'를 호기심을 나타내는 '?(물음표)'로 'I'를 창의적 아이디어를 나타내는 전구로 표현한 것은 고객의 생활에 끊임없는 물음을 던져 보다 나은 가치를 창출하고자 하는 기아차의 미래 경영철학을 함축적으로 전달하는 것으로 볼 수 있다. 기업문화로 디자인경영은 창의적 마인드를 구성원들에게 전달함으로 보다 차별화되고 강화된 기아차 브랜드를 내부적으로 확산되도록 하였다. 기아차의 K시리즈가 국내외 시장에서 거두는 판매 실적들은 이러한 변화가 성공적이었음을 알려준다.

기아자동차는 2019년 인도에서 『기아차 혁신 디자인의 비밀, 60초(원제 Kia Motors India | Magical Inspirations | Stunning Designs)』라는 첫 캠페인 영상을 발표했다. 발레리나와 우주비행사, 호랑이 등 이색적인 캐릭터들의 조합으로 만든 이 캠페인은 유튜브 조회수만 2억 3000만뷰를 기록하고 있다. 한 광고 전문지는 인도 인터넷 사용자의 3분의 1이 이 광고를 보았을 것이라고 분석하고 있다. 혁신적인 디자인을 강조한 이 광고갬페인은 인도 진출 5년만에 '2023년 인도 올해의 차'로 선정되는 성과를 이루는 근간이 되었다고 볼 수 있다.

"What happens when magical inspirations come together? You get stunning Kia designs."
마법스러운 영감이 모두 함께 올 때 어떤 일이 벌어질까요?
혁신적인 기아의 디자인을 만날 수 있습니다.
 - 2019 인도 기아차 광고 캠페인 중에서

기아차의 디자인 경영은 디자인이란 단순히 차량의 외관만을 바꾸는 것이 아니었다. 디자인 최고책임자는 디자인의 기능과 역할을 스타일링(styling)에 국한하지 않고, 디자인적 사고와 의사 결정을 기업 경영에 도입하였다. 생활 속에서 사용자와 함께 공유하고 소통하며, 구성원들에게 창의적 마인드와 자존감 향상, 사용자에게는 기아차만의 브랜드 이미지를 전달해 소비자의 마음을 움직이게 한 것이다.

디자인이 제품 개발을 주도하고 기획, 생산, 마케팅 등 가치사슬 전체에 관여하는 기업이다.
 - 디자인의 진화와 기업의 활용전략, 삼성경제연구소

디자인 혁신기업이란 디자인이 제품 개발을 주도하고 기획, 생산, 마케팅 등 가치사슬 전체에 관여하는 기업이라고 한다. 이와 같은 관점에서 최고경영자의 디자인 마인드와 리더십, 디자인책임자 (CDO, Chief Design Officer)의 재량권과 우수디자인 인력과 다양한 분야의 협업 할 수 있는 조직 등 디자인 혁신기업의 조건을 충족하고 있다. 특히 제품 및 서비스 디자인 철학, 디자인 평가 시스템과 구성원들이 도전정신과 창의성을 갖도록 하는 인프라 등의 기업 문화는 디자인 경영의 성과로 볼 수 있다. 디자인 경영은 디자인 혁신 (Design Innovation)에 있다.

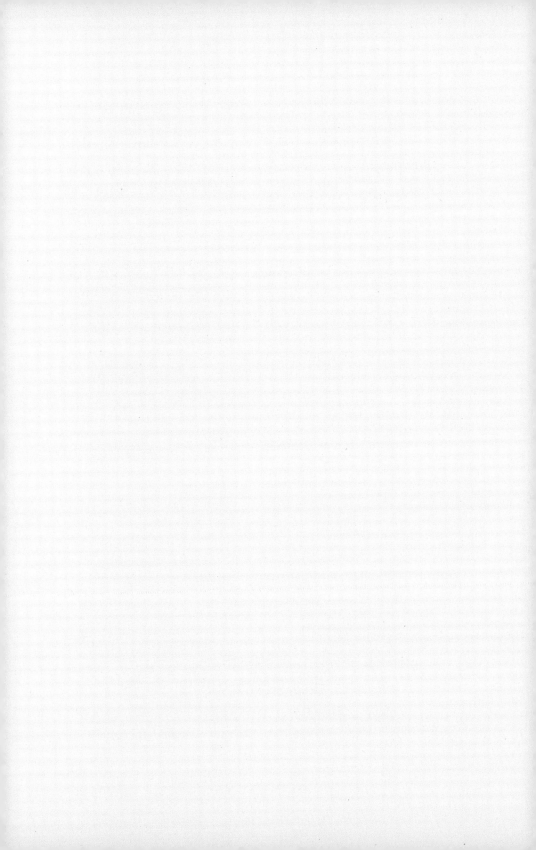

CHAPTER 03
디자인 진화

1. 디자인 사고

4차 산업혁명 시대는 창의력과 혁신의 시대라고 한다. 창의와 혁신의 역량을 갖추기 위해 최근에 '디자인 사고'를 가르치는 학교나 기업들이 점점 증가하는 추세다. 우리 사회는 지금까지 하나만 보여주고 하나의 결론을 강요해 왔고 다양한 관점에서 다양한 결론을 간과해 왔다. 또한 온정주의에 기이한 풍조가 사회나 조직문화에 여전히 팽배하고 있어 획일적 사고가 지배한다. 하지만 디자인 사고는 오직 다양성과 이견(異見) 속에서 가능하다.

어떤 목표에 도달할 수 있는가를 모르고 있는 상황에서 혹은 우리가 전혀 모르고 있는 추상적 과제에 답을 찾기 위해 생각하고 궁리하는 일을 사고(思考, Thinking)할 수 있다. '디자인 사고-Design Thinking'라는 말은 2000년 중반 디자인 컨설팅 기업 IDEO의CEO 팀 브라운(Tim Brown)과 경영전문가 로저 마틴(Roger Martin)이 정의한 개념으로 핵심은 "디자인을 인간 중심으로 하라"는 것이다. 기존의 디자인 프로세스에서 소극적으로 다루던 '인간 중심의 사고(思考, Thinking)방식' 매우 적극적으로 실행할 수 있도록 구성한 디자인 프로세스인 '디자인 씽킹(design thinking)'은 관찰 단계, 아이디어 단계, 실행 단계로 구분하고 있다.

첫 번째, 사람들이 필요로 하는 관찰 단계이다. 무엇보다도 삶을 더 용이하고 더 쾌적하게 만드는 것이 관건이다. 이 말을 훌륭한 인간공학을 만든다는 뜻으로 이해하고 문화와 맥락을 파악해야 한다는 의미이다.

이 순간은 바로 '영감(inspiration)'의 순간이다. 디자이너는 우선 사람들에게 영감을 받고 그들과 공감을 하며 그들의 처지에서 생각

하고 그들의 관점(신체적, 감정적, 인지적, 사회적, 문화적)으로 세계를 지각하려는 사람인 것이다. 예를 들어 더 편리하다, 더 쾌적하다는 것은 단순한 인터페이스가 아니다. 알맞은 자리에 버튼을 위치한다든지 필요한 전구를 하나 더 설치하는 것은 아니다. 즉 디자인을 인문학적 맥락에서 파악해야 한다는 뜻이다.

두 번째 다양한 아이디어를 낳는 수단으로 실험 단계라 할 수 있다. 통념과는 달리 창조적인 절차에서 구상은 결코 실현 '이전에' 오지 않고 언제나 실현 '이후에' 온다. 디자인을 한다는 말은 만들기 위해 생각한다는 뜻이 아니라 생각하기 위해 만든다는 뜻이다.

디자이너에게는 아이디어를 제안한다고 확신하기 전에 많은 프로토타입을 만들어 본다는 것을 의미한다. 이 순간은 바로 '관념화(Ideation)'의 순간이다. 프로토타입에서 우리는 무엇인가를 배우게 되고, 여기에서 어떤 아이디어가 태어나게 된다. 그리고 디자이너는 실험을 많이 할수록 더 많은 아이디어를 얻게 되는 것이다.

세 번째, 실행 단계다. 디자인은 디자이너들의 손에만 맡기기에는 너무나 중요한 것이다. 따라서 디자인 과정이 끝날 때는 더 이상 소비만이 아닌 능동적인 참여를 추구해야 한다. 이 순간은 바로 '구현(implemention)'의 순간이다. 이를 위해서는 디자인 프로세스에 참여체계가 되어있어야 한다. 이것은 디자인은 최대 다수의 손에 있을 때 최대한 영향력을 발휘하기 때문이다. 또한, 디자이너가 내려야 하는 새로운 선택에 모든 이들이 관계해야하기 때문이다. 이렇게 해서 디자인뿐만 아니라 우리 각자가 새로운 질문을 제기할 책임이 있고, 디자이너들은 그 질문에 달할 의무가 있는 것이다.

디자인은 디자이너들의 손에만 맡기기에는 너무나 중요하다. 디자인

과정이 끝날 때는 수동적인 소비만이 아닌 능동적인 참여를 추구해야 한다.
— 팀 브라운(Tim Brown), IDEO CEO

2. 글로벌 디자인과 사회적 책임

지구적으로 생각하고, 지역적으로 행동하자

미국의 미래학자 네이비츠는 '지구적으로 생각하고, 지역적으로 행동하자(Think Local, Act Global)' 말한 적이 있다. 국경 없는 시대를 맞이하여 지금처럼 이 말이 실감나게 다가온 적도 없다. '코로나 19' 팬데믹을 겪으면서 세계화 시대임과 동시에 지구촌 시대임을 체감한다.

교통과 정보통신의 발달은 국경이 개념이 사라지고 있다. 스마트폰을 통해 언제 어디서나 정보와 문화를 쉽게 접할 수 있고 소통할 수 있다. 초융합 글로벌 사회를 가속해가고 있다. 한편 글로벌화 현상은 인류의 생존을 위해 인간, 지구, 환경, 변화, 평화, 파트너십을 통한 지속가능발전 목표(SDGs)[3]를 추구해야 한다는 사회적 책임과 윤리의식의 글로벌리즘이 나타나고 있다. 글로벌리즘은 어떤 하나의 스타일에만 치우치는 것이 아니라 각각의 나라와 민족이 갖게 되는 다양한 문화를 존중한다. 또한 다른 문화와 상호 교류하며 융복합 문화를 존중하며, 새로운 세계관을 만들어 간다고 할 수 있다.

..............................

3) 지속가능발전목표(SDGs,Sustainable Devlopment Goals)는 2015년 회의를 시작으로 2030년까지 17개 항목을 이행 하겠다는 UN의 목표.

무한 경쟁 시대로 위험과 더불어 기회의 시대라 할 수 있다. 경쟁자 수준을 넘어서 경쟁력을 갖추고 있어야 한다. 글로벌 수준의 목표 이행에서는 로컬 수준의 민관협력도 중요해지고, 공존의 윤리 가치를 통해 글로벌 공동체로서 삶의 방식과 태도도 갖고 가야 한다.

디자인도 '지구적으로 사고하고 지역적으로 행동'으로 인식 전환해야 한다. 문화의 다원화와 시장 확대, 다양한 고객층 생성, 유통 서비스의 확대 등 디자인 과정에서 더 많은 고객 서비스를 생각해나가야 한다. 독창적이며 지속 가능한 디자인으로 세계 시장에서 공감할 수 있는 콘텐츠와 사회적 책임도 가지고 갈 필요가 있다. 창의력과 창조적으로 자신만의 스타일을 개발할 필요성이 있다.

글로벌 시대는 디자인을 단순히 미적, 조형적 관점이나 제품을 개발하고 기업의 이윤과 고객 서비스 입장에서 해결하려고 하는 전통적인 디자인 인식을 버려야 한다. 산업화 시대에는 그럴 수도 있겠지만 시대가 변하고 기술이 진화하면서 사회 환경과 사용자의 인식이 바뀌었다. 글로벌 시대에 역행하는 디자인 인식과 사고는 경쟁력이 될 수 없다.

다양성을 존중하는 글로벌 디자인 역량이 중요하다.

글로벌 디자인은 다양한 문화를 수용할 수 있는 프로세스와 융복합 능력 그리고 세상을 바라볼 수 있는 통찰력, 시장을 자세히 분석할 수 있는 시스템, 창의적 문제해결 할 수 있는 인재와 환경도 갖추어 나가야 한다. 글로벌 디자인 프로세스를 구축하여 세계 모든 지역에 사는 사람들이 생활의 질을 높여 나갈 수 있도록 사회적 책임도 갖게 해야 한다. 다른 문화와 빈번한 접촉을 통해 서로 문화를 존중하며

새로운 세계관을 만들어 갈 수 있어야 한다. 디자인 선진국은 프로세스를 추종하는 것이 아니라 독창적인 프로세스로 세계의 시장에 나간다. 다양성, 전문성과 기술력을 기반으로 입체적이고 유기적인 프로세스도 만들어 가야 한다. 글로벌 디자인 프로세스와 과학적으로 고객 서비스를 개발하고, 독창적 제품을 갖고 글로벌 시장에 진출해야 한다.

디자이너도 융복합능력, 통찰력, 분석력, 창의적 문제해결을 할 수 있는 역량을 키워 나가야한다. 기업도 다양한 문화를 이해하고 글로벌 디자인 프로세스에 대한 노하우를 축적하며 경쟁력을 갖추어 가야 한다. 과거에는 선진국이 만들어 놓은 디자인 프로세스에 따라만 갔어도 어느 정도 문제는 해결되었다. 글로벌 첨단기술시대 자신만의 길을 찾아 나서야 할 때다. 도전과 모험이 필요하다.

한국도 다양한 문화적 단절과 아마추어리즘 그리고 디자인 프로세스에도 미숙함도 있었다. 문화적 다양성을 인정하고 받아들일 수 있는 사회 환경과 디자인 인프라가 구축되어 있다. 그동안 근대화 과정에서 '단일민족'과 '쇄국'의 이분법적 문화가 한 세기를 지배해왔다. 전쟁 이후 분단국가로 물리적 분단은 상상력과 무한 사고에 한계를 가져왔고 이념적 대립이 흑백 이분법적사고가 다양성을 위축시켜 왔다. 다양성과 독창성을 바탕으로 글로벌 디자인 프로세스를 전개해 나가야한다.

또한 글로벌 시대 다양한 문화의 융합화와 더불어 사회적 책임과 윤리의식을 갖고 가야 한다. 디자인을 통해 이러한 문제를 커뮤니케이션 할 수 있어야 한다. 향후 디자인에 대한 기대와 요구 그리고 사회적 책임이 중요해지고 확대 해 나갈 것이다. 미술적이나 조형적 관점에서 디자인을 인식하는 것은 디자인의 효과를 사회 인류의 발전 속으로 끌어당기기에는 불충분하다.

글로벌 디자인은 지속가능성을 지향해야 한다.

글로벌 디자인은 디자인의 사회적 책임, 친환경 등 지속가능 발전 목표를 추구해야 나가야 하며, 로컬 수준의 민관협력 파트너십도 형성해나가야 한다. 다양성, 전문성과 기술력을 기반으로 디자인 프로세스를 만들어 나가야 한다. 글로벌 환경에서 디자인과 디자이너에게 거는 기대는 상당히 높을 수 밖에 없다. 디자인 프로세스의 유지적이면서 입체적 접근이 매우 중요하며 창의적 디자이너들이 필요하다.

보편적인 디자인 소양이든 새로운 문화를 창조해 나가려고 하는 디자이너 모두가 부족한 역량이나 비윤리적 자세를 가지고 있다면 사회적으로 좋은 가치를 제공하거나 중요한 역할을 할 수 없을 것이다. 또한 글로벌 디자인 생태계에서 도태될 수도 있다. 글로벌 시대의 디자인은 디자인-인간-사회의 관계를 고려하는 것이 중요한 것이다.

3. 디자인과 디자인 교육

기술의 변화는 반드시 생활양식의 변화를 동반한다. 빠른 기술의 진보와 생활양식은 디자인 문제도 변화시킨다. 따라서 창의적 사고와 더불어 디자인 교육도 선도적으로 변해야 한다.

디자인이 미술적·조형적 관점에서 한 시대를 지배해 왔다. 디자인 교육이라 함은 미술적, 조형적 교육을 의미해 왔다. 디자인의 효용가치가 미술적 관점에서 평가되고 디자인에 대한 일반적인 확인도 조형적인 입장에서 말하는 것이 많기 때문이다. 디자인 교육과 일반 미술 교육이 분명 구별되야 할 점은 디자인 교육은 미술 교육의 측면도 포함한다. 미술 교육은 주관적 영역에서 작가의 개인적 소양과

창의성을 작품으로 표출하는 특수성을 갖고 있다. 또한 디자인은 사회적 존재물로서 제품과 이미지 생산과 소비의 국면에 관여하 는 수많은 '개념 프로세스'에 대한 이해를 전제로 해야 한다.

1920년부터 30년에 걸쳐 형성된 바우하우스에 의한 디자인 교육이념과 시스템은 디자인 교육을 하는 현대에 큰 영향을 주었다. 새로운 디자인 사고와 교육 방법의 필요성도 대두되었다. 바우하우스 이후 디자인 사고방식, 디자인 프로세스 방법 디자인 교육 특히 기초 교육에 크게 기여하고 나아가서는 전문교육의 발전에도 위대한 공헌을 하였다.

과거 전통적 관습 속에서 생활을 영위해 온 시대에는 디자인 교육은 별도로 없었다. 그래서 전통적으로 전해오는 형식이나 양식의 전수와 형체나 표면에 장식적 창안력과 그 표현기교만 가르쳐주면 되었다. 그러나 과학기술의 발전에 따라 신소재나 기술의 발전 소비자의 자주적 사회 풍토는 디자인을 접근하는 태도나 방법도 흔들리기 시작했다. 미래 시대는 디자인에 대한 기대, 사회의 디자인에 대한 요청이 크게 변화하고 있다.

미술적, 조형적으로 디자인을 취급하고 교육하는 것은 디자인의 역할과 효과를 사회 속으로 끌어당기기에는 충분하지 않다. 다양화, 전문화, 정보화 사회에서 디자인의 역할을 급속히 업그레이드 해 나가야 된다. 그 중심에 디자인 교육이 변해야 한다.

#1_도무스 아카데미(DA)의 인터내셔널니즘

도무스 아카데미(domus academy)[4]교육을 보면 인터내셔널니즘이

......................................
4) 도무스 아카데미(Domus Academy)는 1982년 밀라노에 설립된 이탈리아 대표하는 디자인 전문대학. 2009년 비즈니스 위크에 세계 10대 디자

라는 커다란 문화적 카테고리에 기반을 두고 있다. 다양한 문화와의 교류를 통하여 세계적인 디자인을 개발하려는 것이다. 도무스의 디자인 교육은 학생위주다. 학생 개개인의 문화적 전통이 살아 숨 쉬는 디자인, 다시 말해 개개인의 문화적 배경에 기초한 아이디어를 중심으로 미래를 열어가는 디자인을 중심으로 한다. 국제적이고 일반화된 기술뿐만이 아니라 각 지역문화가 가꾸어 온 인습 및 전통을 조화롭게 꾸며 새로운 가족문화를 창출할 수 있는 디자인 교육에 힘을 쏟고 있다. 새로운 문화를 생활의 한 양식으로 받아들일 수 있는 원격조정 문화-리모컨 문화를 제안하고 있다.

현재 세계 거의 모든 디자인은 밀라노를 통해 유통되고 있다고 해도 과언이 아니다. 시장의 규모, 트렌드 선도적 입지, 창의력 및 다양성 측면을 모두 고려할 때 어느 도시보다 앞서고 있다.

> 유럽을 포함한 전 세계 디자이너에게 개방한 교육제도에 특징이 있다.
> 이탈리아의 문화를 외국에 소개하는데 그치지 않고 외국의 다양한 문화
> 를 흡수하여 동화시킨다는 것을 의미
> — 도무스의 인터내셔널니즘 소개

인스쿨로 선정. 디자인, 비즈니스, 인테리어, 건축을 비롯한 13개 전공 운영.

#2_로드아일랜드 디자인 스쿨(RISD)의 기초교육

 로드아일랜드 디자인 스쿨(RISD: Rhode Island School of Design)5)은 미술의 원리를 상업과 생산에 성공적으로 응용할 수 있는 전문가를 양성한다. 학년 때는 전공을 선택하지 않고 모두가 Foundation Studies라는 같은 수업을 듣는다. 학생들이 미술의 원리를 충분히 이해하여 다른 사람에게 설명할 수도 있고 진정한 프로가 될 수 있도록 하며 일반을 위한 미술 작품의 전시와 강좌를 통하여 그들의 미술 교육의 질을 향상 시키는 것을 목표로 하고 있다. Foundation Studies는 소묘(Drawing), 디자인(Design), 공간 역학(Spatial Dynamics)인 세 스튜디오 과목으로 이루어져 있다. Foundation Studies 외에도 역사, 철학, 미술사 등 교양 과목을 필수로 공부해야 한다.

로드아일랜드 디자인 스쿨(RISD)의 Pre-College는 만 16세에서 18세 사이의 10학년과 11학년을 대상으로 리즈디에서 진행하는 사전 체험 프로그램이다. 이 프로그램에서는 실제 리즈디 학생처럼 리즈디에서의 학부 생활을 간접적으로 미리 경험해볼 수 있다.

- 로드아일랜드 디자인 스쿨 홈페이지

................................

5) 미국의 로드아일랜드 디자인 스쿨은 주 프로비던스에 위치한 4년제 사립 미술대학이다. 미대계의 하버드라고 불리는 명문 대학교이며, 전 세계 최고의 예술 대학교 중 하나.

#3_왕립예술대학(RCA)의 융·복합 교육

왕립예술대학(RCA, Royal College of Art)은 영국 런던에 있는 공립 연구대학이다. 1837년 정부디자인학교(Government School of Design)로 설립되었다. 170년이 넘는 역사를 지닌 세계 유일의 디자인 전문대학원이며, 영국은 물론 세계에서도 최고로 꼽히는 디자인 전문 학교다.

19세기 후반에는 주로 교사를 양성했고 1897년에 RCA라는 이름을 얻었고 1967년 왕립헌장을 받아 학위를 수여할 수 있는 권한을 가진 독립적인 대학의 지위를 부여받았다. 교육의 주안점은 미술과 디자인의 실천으로 옮겨가는 교육 정책으로 전환되면서, 20세기 중반에 그래픽디자인과 산업디자인, 제품디자인 교육이 시작되었다.

왕립예술대학(RCA) 디자인 교육뿐만이 영국의 융·복합 교육의 대표적 학교라 할 수 있다.

Royal College of Art

디자인 프로그램 역사는 빅토리아 앨버트 박물관((Victoria and Albert Museum)과 연계되어 운영하고 있다. 임페리얼 칼리지 런던과 함께하는 이중 전공(double MA) 과정과 석사전공 과정(MSs)인

IDE(Innovation Design Engineering) 프로그램으로 디자인과 과학, 공학 간의 융합 교육을 운영하고 자유로운 환경에서 독립적으로 자신의 철학을 작품으로 표현하도록 하고 있다.

왕립예술대학(RCA) 디자인 교육은 융·복합한 '다학제적(multi-disciplinary) 커리큘럼으로 '협업'을 잘할 수 있는 창의적 인재 육성에 힘쓴다. 폴 톰슨 총장(영국 왕립예술대학(RCA, 2013년)은 "21세기 화두는 '팀으로 일하기(working in a team)'로 상품·시스템·서비스·기술 등 모든 게 점점 더 복잡해진다. 개인이 혼자서 도저히 해낼 수 없다. 한 분야만 아는 전문가를 키우기보다 다른 분야를 이해할 수 있도록 교육이 필요하다."고 했다.

2019년에는 새로운 세대의 Generation RCA를 발표했다. 새로운 프로그램에는 "과학 분야가 전통적으로 제공되는 분야와 창조적인 분야를 혼합하는 환경 아키텍처 및 디지털 방향과 포함하고 있다. 그리고 나노 및 소프트 로봇 공학, 컴퓨터 과학 및 기계학습, 재료 과학 및 순환 경제에 중점을 둔 미래의 프로그램도 함께 한다.

글로벌 시대의 디자인 교육

글로벌 시대에 맞춰 다양한 정보를 접하면서 창의력과 자기계발에 필요한 소양을 쌓아나가야 한다. 더 나아가 글로벌 문화, 첨단 기술은 물론 정치 사회 등 여러 분야에서 많은 변화에 발맞추어 장기적인 안목에서 디자인 교육과정을 변화시켜갈 필요가 있다.

디자인 교육은 학생들뿐만이 아니라 사용자들을 대상하는 교육도 필요하다. 기업이 디자인 개발에 의욕을 고취시키고 좋은 제품을 만들기 위해서는 사용자들의 인식도 매우 중요하다. 사용자들이 디자

인에 대한 올바른 인식을 갖게 하는 교육도 필요하다. 정확한 판단과 선택을 할 수 있도록 사용자를 대상으로 디자인 교육과 홍보도 필요하다. 변화에 적응하지 못하는 디자인 교육은 우리 사회를 병들게 한다. 신중하게 장기적인 디자인 교육 계획이 필요하다.

디자인 교육에서 21세기 대비하기 위해서는 미래 사회는 첨단 기술력에 의존하는 사회다. 첨단 기술에 의해 디자이너의 직업형태와 커뮤니케이션 형태는 완전히 바뀌게 될 것이다. 미래에 대한 디자인 교육과정이 바뀌는 것도 중요하지만 창의력이나 비판적 사고력, 융·복합능력, 문제해결 능력을 증대시킬 수 있는 방법이 필요하다. 또한 인지력이라든지 사업전략, 생태학 등과 같은 새로운 분야에도 관심을 기울이게 해 줄 필요가 있다.

어떤 과목이나 어떤 내용을 가르칠 것이냐 하는 문제에만 매달릴 게 아니라, 어떤 맥락의 것을 가르칠 것이냐 하는 문제에도 관심을 기울여야 한다. 또한 상황과 문제에 근거한 수업이 가능한 한 빨리 시작되어야 한다. 인터넷이나 컴퓨터가 일반화되고 이제는 미디어 전반을 통한 디자인 교육이 필요하다. 디자인 교육이 너무 학문적일 필요는 없다. 새로운 문화의 생활양식에 맞는 아이디어를 창조하고 인공지능 시대를 맞이하여 그에 올바르게 대처할 수 있는 프로젝트 중심으로 변해 나갈 수 있게 하면 된다.

과거 그래픽 디자인, 건축, 제품 디자인, 사진, 영화, 회화, 조각, 일러스트레이션 등으로 세분화 되었던 교육들이 통합화 할 필요도 있다. 또한 학교와 기업체가 유기적으로 연결되어 산업협력 중심으로 변해갈 필요도 있다. 소셜 미디어의 발달로 소통은 대부분 가상공간에서 이루어진다. 가상의 세계에서는 실재의 사물에 대한 욕구가 더욱 커질 것이다. 실재 공간에서 타 분야 전문가들의 소통과 협조가

필수적이다. 디자인에는 전문분야 간 경계선이 희미해지면서 새로운 형태의 표현방법과 인간과 환경 사이에 특이한 협동의 기회가 생길 것이다.

4. 디자인 환경과 인프라

영국이나 이탈리아 등 디자인 선진국이 그들만의 오리지널리티를 만들어 내고, 세계적 상품이 나오는 배경은 무엇일까. 우수한 디자이너가 있어서 그럴까. 조기 디자인 교육이나 생활속 디자인 기반을 통해 디자이너가 아닌 일반 시민들도 일상생활 속에서 아름답게 살기 위한 방법과 합리적 의사 결정과 깨어있는 사고, 타인의 가치 존중 등을 할 수 있게 하는 역량을 키운다. 디자인 인프라는 일반 사용자들이나 의사결정권자들의 디자인에 대한 높은 안목이 더 좋은 디자인을 만들어 낼 수 있는 에너지원이 될 수 있으며 우수한 디자인을 촉발하는 근간이 된다. 공무원들이나 정치가 등 의사결정 권자들이 디자인에 대한 안목이 없어서는 수준 높은 디자인을 선택 할 수 없다. 그 결과는 우리의 행동과 사고에 제한과 더불어 삶은 질을 기대하기는 어렵다.

디자인 선진국 영국에서는 조기 디자인 교육을 추진하며 디자인 교육 인프라를 구축하고 있다. 영국 교육부는 2014년 교육과정을 개정하며 예술과 디자인, 디자인과 기술(design & technology) 과목을 발표했다. 예술과 디자인을 다양한 재료를 통해 경험하고 상상력을 발전시키며 새로운 생각을 표현하는 것을 목표로 하며, 디자인과 기술은 일상에서 주어지는 상황을 해결하고 습득한 지식을 구조화하고

활용하는 보다 실용적인 측면을 강조한다.

두 교과 모두 개인과 타인의 가치를 존중하며, 다양한 맥락에서 발생하는 실제적 문제를 해결하는 능력을 기르는 것을 목표로 한다. 타 교과와의 융합이 교육의 내용을 더 풍성하게 할 수 있기 때문이다. 일반적으로 디자인 교육이라 하면 전문적인 디자이너를 양성하는 교육으로 이해하고 있다. 디자인 선진국은 타인의 가치 존중, 융합, 전통과 역사·문화를 통해 디자인 교육 환경을 구축하고 있다.

이탈리아에서는 디자인 학교, 디자인 교육이 따로 만들 필요는 없다. 그래도 세계의 거의 모든 디자인은 밀라노를 통해 유통된다고 해도 과언이 아니다. 미(美)의 추구는 곧 인생 최대의 미덕(美德)이자 선(善)이라는 미적 감각이 생활 속 그대로 살아있는 민족이기 때문이다. 시장규모, 트렌드, 선도적 입지, 창의력 및 다양성 등 디자인 기반이 구축되어 있다. 한마디로 전통의 뿌리와 유구한 역사 속에 디자인 환경이 형성되어 있기 때문에 디자인 이라는 것이 특별한 것은 아니다. 사회 환경이나 개인의 모든 행동에서 디자인 요소가 배어나오기 때문이다.

밀라노는 세계적인 디자인 도시이다. 밀라노에서 1970년대 구축된 '밀라노 디자인 시스템'을 통해 밀라노가 디자인의 수도이자 전시 메가로 성장하였다. '밀라노 디자인 시스템'은 다음과 같은 두가지 중요한 특징을 가지고 있다.

첫째, 밀라노에 기업가 건축과 디자이너 출판업자가 합심해 밀라노만의 독특한 '거미줄 인프라' 시스템을 만들어 발전시켰다. 이 시스템 핵심은 수천 개의 소규모 디자인 스튜디오가 밀집되어 있다는 것이다. 알레시, 카르텔과 같은 디자인 기업과 알레산드로(Alessandro)와 아드리아나 게리 에로(Adriana Guerriero), 알레산드로 멘디니

(Alessandro Mendini) 등의 유명 디자이너, 도무스 아카데미(DOMUS Academy)를 비롯한 전문 디자인 교육기관, 오타고노(OTTAGONO), 도무스(DOMUS), 카사 벨라(CASABELLA)와 같은 매체 그리고 트리엔날레(triennale)[6]와 같은 전시 기관이 서로 거미줄처럼 얽혀 시너지를 내고 있다.

둘째, 밀라노 디자인 업계 문화는 매너리즘에 빠지기 쉬운 인하우스 디자이너 시스템을 탈피한다. 프리랜서 디자이너들의 창의적 아이디어를 다양하게 수용한다. 이뿐만 아니라 개발한 디자인에 디자이너의 이름을 넣어주는 등 디자이너를 존중하고 중요시하는 문화를 만들어가고 있다. 이탈리아는 3대 강대 산업인 디자인 및 패션 그리고 전시 산업을 바탕으로 유럽 경제 규모의 선두 자리를 지키고 있다. 질서와 아름다움을 추구하는 전통(traditione)이 무색하지 않게 현대적 디자인 감각을 유지하고 있다. 자동차, 패션, 건축, 실내장식 등 디자인에 관한 한 거의 전 영역에서 탁월한 감각과 세계를 주도하는 혁신적인 스타일링을 자랑하고 있다. 이탈리아는 최고 디자인 강국으로 위상은 변함이 없고 산업에 원동력이 되고 있다.

> "디자인이란 사물의 본질적 기능을 충족시키고 보다 발전시켜 그 의미를 상징적으로 나타내는 가치를 찾는다. 또한 사물이 같는 의미를 사람들에게 정확히 전달하기 위한 표현 행위인 동시에 언어이다."
>
> — 에쿠안 겐지(榮久庵 憲司), 디자이너

......................................

6) 트리엔날레(이탈리아어: triennale)는 3년마다 개최되는 국제적인 미술 전시회.

Issue

디테크 시대

1. 글로벌 첨단기술시대에 맞춰 다양한 정보를 접하면서 융·복합 능력, 분석력, 창의적 문제 해결을 할 수 있는 역량을 어떻게 키워나가야 하는가. 자기 계발에 필요한 소양을 어떻게 쌓아나가야 하는가.

2. 학생들 스스로 생각할 수 있는 수업이 있어야 한다. 학생들 창의적 사고력을 위해 교과 과정에 시험과 교과서를 없애고, 학생끼리 질문과 토의 과제·도출 그리고 팀별 과제와 발표를 중심으로 수업이 진행될 필요가 있다. 창의성 수업에 어떤 걸림돌을 제거 해야만 가능할까?

테크놀로지 시대 디자인 환경

03

CHAPTER 01

테크놀로지의 발달과 비물질화

1. 테크놀로지의 발달

인공지능으로 대표되는 4차 산업 기술혁명 시대를 살아가고 있다. 우리의 삶에서 기술의 발달을 빼놓고 인류 문명의 발전과 삶을 이야기할 수 없다. 18세기 산업혁명이나 20세기 후반의 컴퓨터 혁명 등은 기술을 통해 산업사회가 큰 변화의 특이점을 통해 혁명적으로 변화된 시기를 특정하여 부르는 말이다. 인류 문명의 역사에 기술이 사회 변화의 큰 축을 담당하면서 '혁명'을 주도했다고 해도 과장된 표현은 아니다.

인류 문명의 발달은 기술과 공진화(co-evolution)되어왔다.

신물질의 발견과 가공, 재료의 활용, 물리적인 공정의 기계화와 자동화, 에너지의 활용(전기, 원자력, 레이저 광선) 등이 인간의 창의력과 기술이 연결되면서 인류의 문명은 더 풍성해졌다. 최근에는 디지털 기술과 4차 산업혁명 기술이라 불리는 사물인터넷(IoT), 빅데이터, 신소재(리튬, 니켈, 마그네슘, 티타늄), 생명공학(Biotechnology), 로봇기술, 5G 지능네트워크, 인공지능(AI) 기술 등이 미래사회 전체를 이끌어 나가며 블랙홀이 되고 있다. 자율주행차, 자율주행 드론, 3D 프린터, 증강현실(AR), 스마트 팩토리, EDUTECH(Education+Technology)가 일상화 되고 있다.

기술의 진보는 좋은 제품이나 도구와 같은 물질적인 개량도 말할 것 없고, 화물과 승객의 운송 분야의 능력 향상, 기계화·자동화, 에너지의 생산 저장 운송 및 배분, 질병 및 치료법 등 의학 분야 발전 등 우리 사회에 광범위하게 영향을 미쳤다. 기술은 공학 분야 뿐만이

아니라 인문학이나 사회 관습적 체계, 인간의 사고(思考) 확장 등 사회의 대내외적 환경에도 많은 변화를 가져왔다. 인간의 삶에 편리한 도구뿐만이 아니라 정신, 학문의 발달, 문화의 교류 등 모든 영역에 엄청난 영향을 끼쳤다. 인류 문명은 기술의 진보와 공진화(co-evolution) 되어왔다.

농업기술은 과거 채집에서 정주 사회를 만들었고, 산업기술은 사회와 정치구조에 엄청난 영향을 미쳤다. 물리적 공정의 기계화와 자동화는 분업화·규격화·표준화가 될 수 있는 계기를 마련하며 대량생산 체계로 이어졌다. 대량생산은 표준화, 균일성의 원리에서 반복 생산을 통해 많은 사람에게 편리함과 더불어 물질적 풍요로움을 가져다주면서 대량 소비로 이어지게 되었다. 20세기 컴퓨터 기술은 아날로그 기술에서 디지털 기술로 대전환이 이루어졌으며 기계화·자동화를 넘어 세계를 하나의 지구촌으로 만들고 탈물질화 사회로 진입시켰다.

4차 산업기술의 대표적인 인공지능 기술이 쓰나미처럼 밀려오고 있다. 인공지능 기술은 눈으로 볼 수는 없지만 운송, 보안, 농업, 복지, 금융, 의료, 교육, 마케팅 등 우리 사회 전 분야에 활용된다. 맞춤형 검색으로 소비자 취향에 따라 맞춤형 콘텐츠가 추천될 수 있고, 자율주행에서는 컴퓨터 비전으로 신호등·장애물·인간을 지각할 수 있다.

핀테크 분야에서 구매 내역 등 데이터 분석과 신용평가와 영상 분석을 통해 딥러닝으로 영상 데이터 학습·분류·진단이 가능하다. 교육 분야에서 'New connected learning'으로 진화되고 실감형 교육의 확대가 예상되고 있다. 의료 분야 스마트 의료와 바이오산업이 창출되고 있다. 원격 의료서비스 제공과 의료 인공지능을 통한 정밀 의료의 실현이 가능하고, 노인돌봄에서는 1:1 요양서비스 제공이 가

능하다. 교통 분야 지능형 교통 시스템 구축과 'Connected car' 시대가 도래했다. 제조 분야 디지털 제조업의 탈바꿈으로 스마트 공장이 확산되고, 지능형 농장에서는 로보틱을 활용하여 농업 원격제어가 가능하다.

4차 산업혁명 기술 기반으로 한 디자인 비전은 무엇인가.

첨단 디지털 기술은 디지털 데이터가 상상을 초월할 정도로 늘고, 코딩도 빠른 속도로 행해지고, 기계의 인지자동화도 빠르게 전개되고 있다. 이를 바탕으로 서로 관련이 없는 것처럼 보이는 분야와 기술의 융합과 그 기술의 확산 속도와 범위가 확대되고 있다. 사물 간의 경계는 허물어지고 급속한 디지털화 탈물질화도 진행되고 있다. 디지털이 물리적·생물학적 융합되면서 우리 사회 모든 부문에서 새로운 변화가 나타나고 있다. 첨단 디지털 기술의 진화는 산업뿐만이 아니라 사회·문화·경제영역까지 미칠 것이다. 시공간을 초월한 유기적 소통이 가능한 사회가 예상된다. 앞으로는 사물인터넷(IoT) 기반으로 지능화 사회는 더욱 가속화될 것이며, 머지않아 초연결·초지능·초융합 사회를 맞이할 것이다.

2. 초연결·초지능·초융합사회

4차 산업기술 혁명은 모든 것이 이전과는 다른 새로운 차원으로 지능화되고 연결되며 융합되어 가고 있다. 우리가 살고 일하고 있는 인간과 사물들이 서로 상호관계를 맺어 가며 초연결(Hyperconnec-

tivity), 초지능(Hyper-intelligence), 초융합(Hyper-convergence) 사회로 진입하게 된다.

초연결(Hyper-connectivity) 사회는 인공지능 기술과 로봇기술, 생명과학이 기반이 되며 빅데이터를 기반으로 사람·사물·공간 등 모든 것들(Things)이 거미줄처럼 서로 연결되어 진다. 향후 진화된 인공지능을 기반으로 다양한 플랫폼을 기반으로 2025년까지 약 1조개의 사물들과 사람, 사람과 사람, 사물과 사물 등이 연결되는 사물인터넷(IoT) 시대를 예측하기도 한다. 센서와 데이터 처리 기술 발달로 수많은 데이터들이 수집되고, 모든 사물에 대한 정보가 생성·수집·공유·활용되며 이를 기반으로 인간 대 인간은 물론, 인간과 사물, 기기와 사물들이 상호 유기적인 소통이 가능해진다. 모든 사물과 공간에 생명이 부여되고 이들은 상호 소통으로 지능적 공간이 열리며 초통합 지능 사회가 가속화 될 것이다.

초지능(Hyper-intelligence) 사회는 인간만이 가능하다고 여겨졌던 자기주도 학습능력과 추론학습까지 인공지능으로 구현이 가능하다는 것을 전제로 한다. 로봇과 드론, 자율주행 자동차와 같이 인공지능 기술이 구현된 사물이 프로그래밍 모델을 통해 학습된 자동화의 수준을 넘어 주변 환경, 다른 사물 및 사람들과 자연스럽게 상호 작용하며 스스로 편단하고 행동하게 될 것을 예상할 수 있다. 초지능은 인간 지능과 유사함을 넘어 그 이상의 인공지능을 의미하기도 한다.

챗봇(Chatbot)

지능형 학습에서는 학습 데이터를 분석하여 맞춤형 학습·평가 지원이 가능하며, 고객 응대에서는 고객의 문의 사항에 자동 답변 가능한 생각할 수 있다.

'초융합(Hyper-convergence) 사회는 빠른 연산과 처리 능력과 방대한 데이터 센서를 근거로 한다. 새로운 방식으로 최적의 사용자 경험을 제공하는 사이버 물리 시스템(CPS, Cyber Physical System) 또는 온·오프라인라인과 통합 환경을 제공하게 된다. 다양한 산업이나 서비스를 결합하여 융합하는 사회가 될 것으로 예측한다.

초융합 기술은 사물인터넷을 통해 '스마트 시티'를 구현 할 수 있다. 도로 및 골목 곳곳에 설치된 CCTV를 통해 수집된 빅데이터를 기반으로 도시의 교통량 문제, 치안 문제를 해결 할 수 있다. 또한 효율적인 신호등 관리를 통해 소방차의 화재현장과 구급차의 현장 도착 시간을 단축시켜 시민들에게 더 나은 서비스를 가능하게 한다. 도시 곳곳에 수집한 빅데이터를 통해 클라우드 컴퓨팅으로 전송되어 도시 관리 및 사회 문제해결 산업 관리를 더 효율적으로 서비스 할 수 있다.

초연결·초지능·초융합 기술은 사물인터넷과 강화된 에지(Em-powered edge), 클라우드, 블록체인망 등을 통해 사물과 사물, 사물과 사람 간에 안전하고 효율적으로 데이터를 공유하고 훨씬 높은 수준의 서비스를 제공할 수 있다. 나아가 사용자 간의 자유로운 의사소통과 정보 공유, 그리고 인맥 확대 등을 통해 사회적 관계를 생성하고 강화해주는 온라인 플랫폼 소셜 네트워킹(Social Networking), 증강현실, 가상현실 같은 서비스 확장과 활동 범위가 넓어지게 된다. 레이더나 전자현미경, 정찰장비 등 사물을 지각하는 인간의 능력신장 기술과 더불어 사회는 탈물질화와 가상의 세계를 연결을 가속화 해 나갈 것이다.

3. 비물질화와 가상의 세계

1) 비물질화

인간의 본질적 욕망과 현실 사이의 틈새는 언제나 깊고 넓었다. 하지만 디지털과 4차 산업기술은 그 틈새를 빠르게 좁혀나가고 있다. 신물질의 개발, 사물을 지각하는 기술의 발달, 사물인터넷과 인공지능 기술의 진화는 빅데이터와 융합되어가고 있다.

또한 소형화된 제품들이 사물에 내재되면서 지능화로 연결되면서 비물질화 되어가고 있다. 빌 조이(선마이크로시스템즈의 공동 설립자)는 "4차 산업 핵심 기술이 소형화와 사물의 지능화로 비물질화 (Dematerialization)로 이어진다. 비물질화 가속도로 손이 많이 안 가고 필요한 모든 것을 이용할 수 있게 해주는 정말 단순한 장치들 때문에 예전의 그 많은 제품들이 불편하다는 것을 의미한다."고 하였다.

기술의 진화로 더 이상 필요하지 않은 제품 목록은 늘어나게 될 것이다. 소형화와 지능화로 우리가 사용하는 많은 제품들은 차지하는 공간이 급격히 작아질 것이며 각각 사물에 분산 내재되어 가고 있다. 비물질화 기술은 생활수준의 지속적인 향상과 더불어 더 편리해진 것은 확실해진다.

인간의 소득 수준과 삶의 가치 기준이 높아지면 인간의 욕구가 피라미드의 상층으로 올라간다. 인간의 욕구가 상층으로 올라 갈수록 비물질화의 가속도는 불가피해 보인다.

공상과학(SF) 액션 스릴러 영화 '아일랜드(The Island, 2005년 개봉)'에는 주인공 링커-6 에코가 아침에 일어나 소변을 보고 벽에 달린 액정화면을 통해 "나트륨 섭취를 줄이고, 식이요법을 하라"는 메

시지를 전달받는 장면이 나온다. 스마트 변기가 소변 속 성분을 자동으로 분석하고 신체 상태를 점검해 주고 있다. 과거 공상과학(SF) 영화에 등장했던 일들이 어느덧 우리 주변에서 일어나고 있다.

제품에 있어서 비물질화 경향도 있다. 스마트폰은 많은 제품의 비물질화를 촉발하고 가속한 대표적인 제품이다. 대부분의 사람들이 소유하고 있던 카메라, 비디오 및 오디오 기기, 게임기, 시계, 백과사전 등등 수많은 물리적인 제품들이 디지털 서비스-앱의 형태로 스마트폰 속으로 통합되었다. 더 이상 물리적인 제품을 '소유'하지 않고서도 '사용' 할 수 있게 되었다.

질병 및 치료법에 있어서도 인공지능 기술은 상당한 수준에 와 있다. 의료 서비스에서 로봇공학(Robotics)과 인공지능이 발달해 더 양질의 의료 서비스에 접근할 수 있다. 병원에 갈 수 있는 운송 수단이 없어도 사물인터넷 시스템에 의해서 의사나 간호사 또는 전문가 등으로부터 의료서비스를 받을 수 있게 접근성이 수월해지고 있다.

비물질적 의료서비스는 다양한 센서들과 축적 된 빅데이터를 바탕으로 진료에 앞서 예방에 초점을 맞춰 처음부터 건강한 상태에 머물게 관리 할 수 있게 한다. 빅데이터와 인공지능 기술 기반으로 클라우드 컴퓨팅(Cloud computing)에서 데이터를 분석하고 환자의 문제를 사전에 알아서 해결하는 최상의 의료 서비스를 위해 제공할 수 있다. 시간과 공간의 제한을 받지 않고 언제 어디서나 질병의 예방, 진단, 치료, 사후관리를 받을 수 있다. 최고의 의료서비스를 환자 각자가 소유하고 그 소유물 속에 존재한다고 볼 수 있다.

바퀴가 없던 시절에는 수레·마차·자동차·손수레 등 바퀴 달린 제품들을 상상도 할 수 없었다. 그러나 바퀴가 발명되자 그와 연결되는 제품들이 수없이 쏟아지고 다양한 영역으로 확대 재생산됐다. 지

능형 사물과 인공지능 고도화 기술은 빅데이터를 배경으로 5G 네트워크를 기반으로 사물의 기하급수적 연결 촉진 시킬 것이다. 기존의 상황인지나 단순제어 및 미래예측 뿐만 아니라 사물의 자율판단과 제어까지도 가능해지고 있다.

보이지 않는 공간에서 사물들은 인간의 삶과 밀접하게 상호 작용이 가능하며 사용자들이 필요한 관련 서비스를 점차 확대해 갈 것이다. 인간의 욕망과 더불어 비물질화 사회는 불가피하다. 미래 사회 시장을 재편 될 것이고 우리의 삶과 활동에 광범위하게 영향을 미친다. 비물질화 기술혁명은 소비문화, 인구 구조의 변화 등 사회의 문화적 경제적 변화에도 상당한 영향을 미친다. 이러한 현상에 예리하게 예측하고 평가하지 않으면 안 된다.

2) 가상과 현실의 혼합

초지능화 초소형화로 진화된 플랫폼은 더 촘촘해진 네트워크로 초연결·초융합 사회를 만들어 간다. 언제 어디서나 상호 서비스를 주고 받는다. 간단하게는 SNS를 통한 다양한 커뮤니케이션이 가능하고, 제품 생산자는 소비자의 요구를 실시간으로 반영하여 재고 없이 생산이 가능하다. 소비자는 원하는 제품과 서비스를 적기에 제공 받을 수 있다. 나아가 가상화폐, 블록체인, 메타버스를 비롯한 가상세계와 현실 세계의 융합도 가져오고 있다.

완전히 몰입된 경험을 제공하는 가상현실·증강현실·혼합현실기술과 융합, 사람과 협업하는 인공지능 로봇인 코봇(Cobot)과의 융합이 도래하고 있다. 가상공간에서는 IoP, IoT, IoE로, 축척은 데이터, 저장은 빅데이터와 클라우드로, 해석은 소프트웨어와 인공지능으로,

처리는 맞춤형 하드웨어와 로보틱스로 실행이 되고있다. 가상 세계와 물리 세계와 교차하고 아날로그와 디지털의 상호 변환되어가면서 초현실적 시공간을 초월해나간다.

증강현실(Augmented reality)
현실의 공간, 상황 위에 가상의 이미지, 스토리, 환경 등을 덧입혀서 현실을 기반으로 새로운 세상을 보여주는 방식

라이프로깅(Lifelogging)
자신의 삶에 관한 다양한 경험과 정보를 기록하여 저장하고 공유하는 세상을 의미

거울 세계(Mirror world)
현실 세계의 모습, 정보, 구조 등을 가져가서 복사하듯이 만들어 세상을 의미

지능화되고 소형화 제품이 사물에 내재하면서 비물질화 사회가 점차 삶의 인접 영역으로 확장해 오면서 변화를 가져오고 있다. 인간의 욕망 수요를 충족시키기 위해서는 개개인의 맞춤형 사고의 전환이 필요하다.

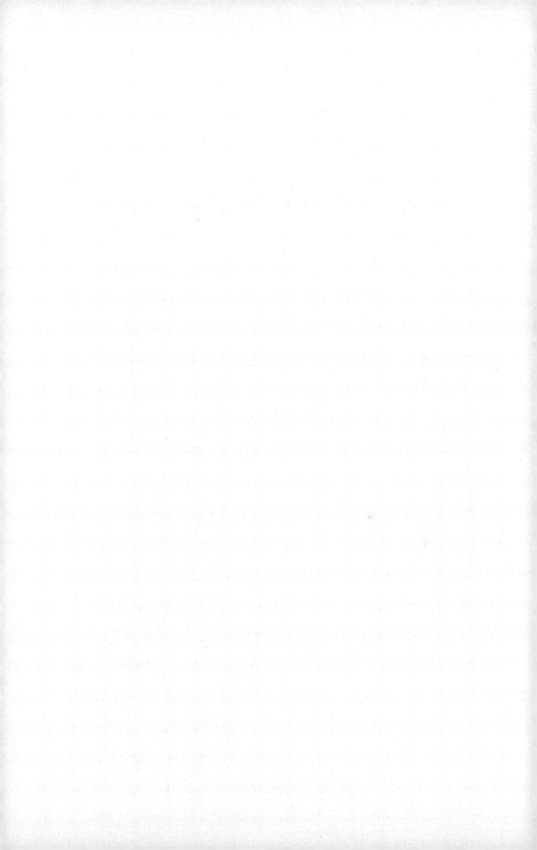

CHAPTER 02

인공지능 기술과 사회의 변화, 인조인간 탄생

1. 인공지능 기술과 사회의 변화

산업화 시대 빠른 기술의 발전은 다양한 기기나 새로운 도구들이 만들어진다. 다음으로 도구나 기기에 의해 생활 방식과 사회관습 및 체계도 바뀌게 되며 새로운 제도도 생기게 된다. 예를 들어 건축기술의 진보는 고층빌딩이 세워지고 도시의 형태가 바뀌게 되었다. 교통·통신 기술의 발달은 개인의 활동 공간이나 범위가 확대되고, 공간적 제약 완화, 교류의 증가 등 일상적인 생활양식에도 많은 변화를 가져왔다.

기술의 혁신과 진보는 미래사회가 이렇게 될 것이라고 아직 정해진 것은 없다. 그러나 인공지능(AI), 사물인터넷(IoT), 빅데이터, 생체인식, 뉴로모픽(Neuromorphic)기술 등 4차 기술은 '기술혁명' 우리의 생활양식을 빠르게 변화시키고 있다.

프로세스의 자동화와 알고리즘의 지능화로 초연결·초지능화·초융합화 되면서 현실 세계와 가상세계의 경계가 사라지게 될 것이고, 로봇과 인조인간의 등장과 더불어 인간이 갖는 고유성도 모호해질 것이며, 인간과 인조인간과의 경계도 사라지게 된다. CPS(Cyber Physical System)사회를 예측해 본다.

ICBM(IoT, Cloud, Big Data, Mobile)중심에 인공지능이 핵심으로 자리잡고 있다. 4차 산업혁명 기술의 대표적인 인공지능(AI) 기술은 과연 어떤 방향으로 어디까지 진화 발전할 것인가. 기존 직업이 사라지며 새로운 직업이 탄생하게 되는 것은 당연하다. 인지능력이 뛰어난 인조인간도 곧 나타나게 될 것이다. 기존 일자리며 직업의 생태계도 급격히 변해갈 것이다.

인간의 본질적 욕망으로 현실의 삶과 다양한 기술 서비스에 만족

하지 않고 현실과 욕망의 간격을 채워 갈 것이다. 첨단기술은 가상과 현실 또는 시공간의 차원을 넘어갈 것이며 인간의 생각을 무한대로 확장시키는 작업도 급속도로 진행되어 새로운 사회를 펼쳐갈 것이다. 인간은 싫으나 좋으나 인공지능 기술과 더불어 사회 환경에 동화·적응해 나가야 한다. 한마디로 첨단 기술의 변화에 편승하지 못하면 생존이나 생존조차도 생각하기 어렵다. 직업과 노동 방식에 변화와 일상생활 변화 등 사회성을 송두리째 바꿔놓고 있다. 인공지능 기술을 빼놓고는 미래의 가치나 존재의 의미를 찾을 수 없는 사회가 되었다.

> "기술의 진보가 세상의 모든 것을 바꿔놓는다. 국가 운명까지 달라질 것이다. 기술 흐름에 올라타는 나라는 흥하고, 뒤처지는 나라는 쇠망한다."
>
> – 박정훈 칼럼, 조선일보

2. 인공지능의 위협과 신인류의 출현

1) 인공지능의 위협

단순 노동은 물론 화이트칼라 직업까지 창의적 소유자로 불린 디자이너도 상당수가 인공지능에게 일자리를 내주게 될 것이다. 이제 일자리에 대해서 안전지대는 없다. 『로봇의 부상』을 쓴 마틴 포드에 따르면 육체노동자뿐만 아니라 변호사·교수·기자·애널리스트 같이 소위 정신노동을 하는 전문가들도 인공지능 앞에서는 모두 풍전등화라고 했다.

미국 인터넷매체 악시오스에 따르면 미국 매사추세츠공대(MIT) 연구진은 19일 발표한 논문 '미래의 노동'에서 업무 자동화의 영향이 과장된 면이 있다고 지적하면서 업무 자동화와 AI의 영향이 과거 기술 전환기 때와 같을 것이라며 일부 직업이 사라지고 새로 생기는 과정을 거치면서 첨단 컴퓨터 기술 관련 직업의 전체 고용 규모는 늘어날 것으로 전망된다.

'인공지능'이라는 표현으로 사회·경제·문화 전반에 걸쳐 구조적 격변기를 맞이하고 있다. 생명 연장, 인조인간 탄생, 새로운 형태의 노동, 로봇 윤리, 가상현실, 빅데이터 등 '4차 산업혁명 기술'로 일컬 어지는 인공지능이 변화의 한가운데 있다. 인공지능으로 전통적인 '인간' 개념에도 도전받고 있다.

> "AI는 역사상 가장 큰 파괴력으로 영향력은 불이나 전기보다 크다."
> – 세계경제포럼(WEF, 2020)

인공지능은 사람의 지적 활동을 컴퓨터를 통해 구현하는 기술로 인간의 지능을 확장·증강하는 방향으로 발전해왔다. 핵심 기술은 학습, 추론, 예측이라 할 수 있다. 1950년대에 등장한 개념이지만 최근 혁신적 알고리즘이나 컴퓨터 파워의 혁신, 데이터 폭증 등으로 급속도로 발달하고 사회 곳곳에 활용되고 있다.

과거 로봇은 사람을 대신해 일하는 육체노동이 중심이었지만 최근 인공지능 탑재한 로봇은 지적 노동인 인지력·표현력·판단력 등이 가능한 로봇으로 일상화되고 있다. 엘리사베스 레이널즈는 "진짜 범용 인공지능 기술과 고도의 능력을 지닌 로봇이 나타나 모든 종류의 업무를 인간보다 효율적으로 할 수도 있다."고 주장하고 있다. 향후 인공지능 로봇은 '자아의식'을 가진 인공지능 로봇이 출현하며 우리

인간을 위협하게 될 것이다. 인공지능 기술의 발달은 생활의 편리성과 더불어 인간의 기계화도 함께 생각해보아야 한다.

많은 사람들이 인공지능이 많은 일자리를 빼앗아 갈 것이라고 우려한다. 인간의 고유 능력에 정해진 답을 찾는 능력과 반복 업무는 인간보다 빠르고 정확하다. "인간의 지적 활동이나 노동의 상당 부분을 대체 할 것이다. 일정한 프로세스에 기반한 일자리는 자동화되면서 빠르게 인공지능에게 자리를 내주게 될 것이다." 유발 하라리(Yuval Harari) 히브리대 교수는 "인공지능으로 인해 많은 직업이 자동화하면 대체 인력은 쓸데없는 계급, 즉 잉여 인간이 될 수 밖에 없다"고 한다.

잉여인간에서 벗어날 수 있는 길을 모색해보아야 한다. 인간의 고유성을 기반으로 창의적 인간으로 진화해나갈 때 잉여인간에서 벗어날 수 있다. 그것은 바로 창의적 사고력 증진과 인간의 고유성으로 가치를 지닌 윤리의식을 높여 나아가며 끊임없이 자아의식(Self-consciousness)을 계발해가는 것이 될 수 있다.

2) 신인류-휴머노이드와 가상인간

정보치리 확장과 너불어 지능적 처리, 빅데이터와 인공지능 기술 탑재로 초인지능력을 갖춘 휴머노이드와 같은 인간-기계, 온라인에서 활동하는 가상인간과 같은 새로운 기술이 일상으로 도입되고 있다. 몇개의 키워드나 말로 이미지를 생성하는 프로그램도 많아지고 있다. 이와 같은 현상으로 인해 디자이너의 직무도 위협을 받고 있다.

정보통신 기술의 발달과 더불어 과학과 첨단기술의 진화는 또 다른 세상을 만들어 가고 있다. 인간과 기계, 물질과 비물질의 경계가

사라지고 가상과 현실 세계의 구분이 사라진 초연결·초통합의 세상
을 열어가고 있다.

 과학기술의 발달은 합리적이고 실용적 사고방식을 보급하기도 하
며 생활에 편리함과 복지를 증진하기도 한다. 그러나 물질과 자본이
모든 것을 지배하면서 사람들은 사물을 대할 때 목적이 아니라 수단
으로만 이용하려는 공리적(功利的) 사고와 더불어 의존적 행위를 성
행시킨 결과를 만들기도 한다. 그것이 물질만능주의로 기울어지고
인간의 삶의 주체인 인격의 균형을 상실하게 인간 스스로 인간소외
(人間疎外)의 사회를 만들어 가고 있다.

 4차 산업 기술은 인간을 과도한 타인 또는 사물 의존형 사회로
가속화될 것이다. 생각하고 사유하는 인간에서 의존형 인간으로 전
락하며 무사유와 더불어 사고는 점점 쇠퇴해지고 인간이 가지고 있
는 사유의 고유성은 잃어버릴 수도 있다는 두려움이 있다. '신이 되
려는 기술'의 저자 게르트 레온하르트(Gerd Leonhard)는 '인간성'을
지키기 위한 노력을 하지 않으면 언젠가 위험한 기술의 진보로 인해
인류의 생존을 위협받게 될 수 도 있다고 한다.

 우리는 24시간 내내 스마트폰에 의존하고 있는 가운데 자기 자신
의 정체성을 찾을 수 있을지 의문이며, 스마트폰이 없으면 전화 한
곳 할 수 없게 되었고, 내비게이션이 없으면 목적지를 찾을 수 없는
것을 보면 우리는 확실히 기술 의존형에 살아가고 있다.

 한편 4차 산업 첨단 기술은 사물에 정보처리 확장과 더불어 지능
적 처리, 빅데이터를 새로운 기름으로, 인공지능을 새로운 전기로 사
물인터넷을 새로운 신경망으로 기술로 초인지능력 확보하면서 인간
과 기계는 갈수록 중첩되고 있으며 신인류, 또는 인간-기계의 탄생을
예고하고 있다. 카이스트 이광형 총장은 "인공지능 기반의 4차 산업

혁명으로 기계의 인간화, 인간의 기계화가 빠르게 일어나고 있다"고 하면서 기계와 인간이 융합된 증강인간을 '신인류'라고 이름 지었다.

인공지능 기반 인간형 로봇인 휴머노이드 (Humanoid)는 인간의 역할을 대체할 수 있는 기능으로 꾸준히 발전하고 있다. 또한 가상인간(Virtual Human)은 이미 광고나 온라인 매체를 통해 활발히 활동하고 있는데 실제로 인간인지 아닌지 구분하기 어려운 정도이다. 그 외에도 실제 사람, 로봇 그리고 메타버스 속 가상 인간을 연결하는 기술개발 역시 빠르게 발전하고 있다.

이와 같이 새로운 인간-기계의 융합을 통한 신인류는 인간이 하기 어려운 일을 대신하거나, 인간의 잠재적 능력을 극대화 할 수 있는 기회를 찾고 있다. 하지만 첨단기술의 발달이 우리 생활에 편리함을 가져줄 것이라는 기대와 관련 기술발전으로 얻을 수 있는 경제적 기회에만 집착하여 '기술발전이 초래하는 인간성 상실의 위험은 간과하고 있지는 않은가?' 생각해보아야 한다. 기술의 발전을 경제적 성장으로만 연계시키지 않고 인간성과의 균형을 유지하려는 노력에 관심을 가져야 할 필요성이 있다.

> "어제 그 일을 그러한 방식으로 했다고 해서 오늘의 작업 역시 종일한 방법으로 수행해야 한다고 생각해서는 안 된다. 바로 그것이 디자이너에게 새로운 기술이 필요한 이유이다."
>
> – 에이프릴 그레이먼(April Greiman), 디자이너

CHAPTER 03
창조 사회 도래와 디자인 환경

1. 창조 사회 도래와 디자인

'창의'와 '창조'는 미래의 가치이며 무형의 자산이다.

인공지능(AI)과 로봇 기술의 급격한 발전으로 인간의 대량실업이 발생하는 사태가 최소 수십 년 내에는 없을 것이란 진단이 나와 있다. 미래는 불확실성 시대이면서 한편으로 기회의 시대가 될 것 같다. 누구나 생각과 행동에 따라 주인공이 될 수 있다. 빅데이터와 인간의 인지적 처리 기능을 대체하는 인공지능 같은 기술의 진보가 산업을 포함한 경제, 문화, 정치 등 사회 전반에 점진적이고 지속적으로 진입하면서 변화무상한 생태계를 만들어가면서 빠르게 변해갈 것이다. 사회 전반에 지능혁명이 일어나게 될 것이고 창의적이며 창조적 인간은 존재 가치가 더 커질 것이다.

산업화의 발달은 프로세스적 관점에서 대량생산 대량공급에 주목을 받았지만, 창의성은 주목을 받지는 못했다. 창의성은 1950년 중반에 태동했다.

길포드(Guilford)[1])가 1956년에 기조연설에서 창의성이 언급되기 시작했고 미국의 리처드 플로리다(Richard Florida) 교수는 '도시와 창조 계급(Cities and the Creative Class)' 저서에서 창의적인 인재의 중요성을 언급하며 '창조 계급(Creative Class)의 탄생으로 패러다임의 변화 속에서 창의적 인재의 역할이 얼마나 중요한지 설파하고 있다.

..................................

1) Guilford, 미국 심리학회회장인.

『도시와 창조 계급』 중에서 "미국 등 선진 산업 국가에서 노동자의
1/3은 과학, 엔지니어링, R&D, 기술 기반, 미술, 음악, 문화, 디자인 분야,
또는 보건·금융·법률 등 지식 기반 전문직 분야에 종사하며, 이들을 가
리켜 '창조 계급'이라고 한다."

– '도시와 창조 계급' 중에서

플래닛 파이낸스 회장인 자크 아탈리는 "21세기에 '창조 계급'이
라는 새로운 계급이 사회를 주도할 것이다."라고 하며, 세계 최고 경
영자들이 지금 창조경영을 강조하고 창의적 인재를 양성해야 한다고
한다.

일본 노무라 연구소에서는 21세기 정보화 사회에 이어 "창조화라
는 제 4의 물결이 올 것으로 예측하고 창조 활동의 가치와 역할이
중시되는 창조산업에 대비가 필요해야 한다."고 하였다. 4차 산업혁
명 기술시대에는 '창의'와 '창조'가 없으면 존재하기가 어렵다.

'더 비즈니스위크(The Business Week)'는 "개인의 창의력과 아이
디어가 생산요소로 투입돼 무형의 가치(Virtual Value)를 생산하는
창조기업만이 앞으로 생존가능하다"고 강조하며, '창의'와 '창조'는
미래의 가치이며 무형의 자산이라고 한다.

기술의 진화는 수많은 일자리를 사라지게 하지만 또 새로운 일자
리를 많이 만들어내기도 한다. 앞으로 기술 이기(利器)에 더 인간적
인 인간만의 특성을 가지는 것이 중요하다고 생각한다. 더욱 고차원
적 사고에 집중하며, '창조적 파괴' 속에서 인간다움 갖는 것이 미래
의 생존 전략이 될 것이다.

2. 창조 사회와 디자인 환경

1) 자원을 과소비하는 모델

산업화 시대에는 선진 디자인 모형을 따라가기만 했어도 되었다. 인공지능 시대 우리 스스로 미래를 개척해야 한다는 메시지를 분명히 던지고 있다. 미래사회는 아직 정해진 것은 없다. 빅데이터와 인공지능 같은 기술을 통해 산업을 포함한 경제, 문화, 정치 등 사회 전반에 점진적이고 지속적으로 변해 가고 있다.

기술의 발달과 산업화 과정에서 디자인은 사용자의 수요에 의한 것이라기보다는 기업의 이윤에 순응하며 발달해 왔다. 또한 기술의 발달이 자원을 과소비하는 모델로 지속 가능한 모델은 될 수 없었다. 따라서 부조화와 불균등사회로 발전되었다.

모두를 위한 디자인으로 자연환경과 인류의 건강과 안전 을 위해 한 단계 더 업그레이드 해 나가야 한다. 디자인 과정에서 자원의 고갈이나 자연 생태계 문제도 포함하여 발전해 나가지 않으면 안 된다. 미래는 기업의 수요공급만 생각하는 것이 아니라 지역사회, 국가, 나아가 지구 전체에 걸친 입장에 서지 않으면 안 된다.

최근 플라스틱의 폐기물이 공해가 심해 전 세계 관심을 가지고 있다. 특히 미세플라스틱은 크기가 작아서 미생물에 의해 잘 분해되지 않는다고 한다. 동물성 플랑크톤, 물고기, 새우, 굴, 고래 등 다양한 해양생물에 섭취된다. 미세플라스틱은 바다로부터 독성화합물을 흡착할 수 있고 이는 먹이사슬(Food chain)을 통해 축적되어서 최상의 먹이 사슬에 위치한 인류의 건강과 안전을 크게 위협하고 있다는 것을 인지해야 한다.

지구 생태계 관점에서 플라스틱을 다른 재료로 교체하는 것과 절제하는 디자인 또는 재생 가능한 소재나 공해를 유발하지 않고 생분해되어 자연에 피해를 주지 않는 신소재의 개발도 필요하다. 한편으로 플라스틱의 생태계를 하나의 폐쇄순환으로 생각하는 유연성도 가질 필요가 있다.

기술의 변화에 디자인은 순응하고 따라가는 것이 아니라 인류 문명의 발전과 건강한 삶 등 선제적 디자인 접근과 사고가 필요한 시점이다. 디자인이 패러다임을 바꾸어 나가야 한다. 산업화 사회 기존 디자인이 갖고 있는 문제해결책은 답이 될 수 없다. 산업화 시대를 지배한 디자인 인식과 사고 및 디자인 프로세스를 업그레이드해 창조적 디자인으로 관점을 돌리며 업그레이드 할 필요가 있다.

2) 디자인은 창조산업

디자인이란 산업과 문화의 합집합으로 양대 산맥을 형성해 오면서 거대한 문화의 꽃으로 성장해왔다.

인공지능 기술을 기반으로 한 사회의 진화는 디자인도 발달 되어 나간다. 디자인 산업은 창조산업의 한 축이다. 산업화 시대에도 디자인은 창조산업의 한 축을 담당한다. 그리고 일정한 자본과 노동력으로 프로세스에 의해 표준화 규격화하면서 대량생산으로 부와 편리한 삶을 추구해 왔다. 창조산업 시대 지식경제 시대로 자본과 노동 같은 요소를 투입해 경제를 성장하던 산업은 이제 그 효용이 다 했다. 디자인도 4차 산업혁명 기술시대에 따른 시대정신을 갖고 시대의 사조에 따라 변화를 해 나가야 한다. 디자인의 본질적 가치를 중심으로 새로운 사회의 화두를 만들어가야 하는 책무가 있다.

따라서 인공지능 시대는 전통적인 디자인 지식 구성과 학습, 디자인의 역할, 디자인 프로세스 등 현재 디자인이 기반하고 있는 모든 것을 근본부터 변화시켜 나가야 한다. 또 디자인 발전 방향에 따라 단순한 생산 활동과 물리적 특성을 기준으로 한 기존의 디자인 산업의 분류 방법도 새롭게 접근할 필요가 있으며 시대를 리드해 나갈 수 있는 체계적인 디자인 경쟁력 강화방안이 논의될 필요가 있다.

인간과 기술과 공존하는 시대에 디자인의 본질적 요소인 인간중심주의에서 디자인 윤리의식과 미래다움을 추구하는 것도 중요한 요소다. 디자인 본질적 요소는 디자인이 인간중심주의는 공동체 구성원들이 미래 사회의 가치관 형성과 민주 시민으로서 역량을 갖추어 나가는데 소통의 창구가 되는 것도 하나의 목표가 될 수 있다.

그렇다면 무엇을 어떻게 디자인해야 하는가? 질문을 해보아야 한다. 디자이너, 과학자, 엔지니어, 사회학자, 교육학자, 미디어학자 등 각계 전문가들의 연구가 있어야 할 것이다. 특히 디자인 영역에서 문제를 효율적으로 해결하는 컴퓨팅 사고나 프로그램 역량, 디자인 프로세스 등을 기술진보와 함께 새롭게 도출해 나갈 필요가 있으며, 창의적 역량과 윤리적 소양을 더 갖추어 가야 한다. 디자인은 창조사회에서 비물질화로 저하되고 있다. 디자인 사고의 과감한 대전환과 더불어 모두를 위한 디자인, 지속가능한 친환경적 디자인 모델을 찾아 나서야 한다.

미래사회에서 디자이너의 역할을 생각해 볼 필요가 있다. 창조 사회에서는 디자이너를 양분해서 볼 필요가 있다. 인간이 보편적으로 가지고 있어야 할 디자인 소양을 갖춘 디자이너와 새로운 문화를 창조 해 나갈 수 있는 디자이너가 존재해야 한다.

새로운 문화를 창조 해 나갈 수 있는 디자이너란 하와이대학 미래

전략센터의 짐 데이토(jim dator)박사는 21세기 경제사회에서 패러다임을 시사한 내용으로 다음과 같이 말한 사례가 있다. "정보화 사회 이후에 꿈의 사회(Dream Society)가 도래했다. 꿈의 사회는 '꿈과 이미지에 의해 움직여지는 사회'이며 상상력과 창조성이 국가 경쟁력의 핵심이 되고 석탄이나 석유가 자원이 아니라 상상력과 이미지가 자원이 되는 사회다."라고 설파했다. 물자의 시대는 갔다. 누가 뭐라해도 21세기는 지식과 창조사회다.

창조 사회를 견인할 물질적, 비물질적 비전을 제시하는 역할을 위해 무한한 상상력과 창조력으로 가득한 사람이 창조적 디자이너라 할 수 있다. 따라서 창조사회 변화의 중심에서 디자이너의 역할도 달라져야 한다. 제품의 결과물, 제조, 도구와 방식, 형태와 기법의 디자인 프로세스가 컨설팅 서비스, 전략, 의미와 가치를 부여하는 방향으로 변모해 나가고 있다. 따라서 디자이너는 창조 사회의 핵심 요소가 될 사회 혁신의 기폭제와 국가 정체성의 구축과 인간의 삶의 질, 행복지수 선양, 커뮤니케이션 도구화, 재화, 서비스의 부가가치 상승 등 사회 구성원들과 공유할 문화적 가치를 창조해 나가야한다.

> "창조의 과정은 숙련된 손과 지식만으로 연출할 수 없다. 그것은 머리,
> 가슴 그리고 손이 동시에 일체가 되어 이루어지는 하나의 통일된 과정이
> 되지 않으면 안 된다."
>
> — 하버트 바이어(Herbert Bayer),디자이너

$$\text{Issue}$$

디테크 시대

1. 인공지능 시대 디자이너는 창의적 사고능력, 공감 능력, 협업 능력
 이 있어야 한다. 어떤 교육 과정과 훈련이 있어야 이러한 능력을
 신장할 수 있는가. 교육과정(Corriculum), 평가(Assesment), 교사
 (Teacher) 등 교육 체제 전반의 변화를 이끌 방법은 무엇인가.

2. 인공지능 시대 제품 디자인은 기능성과 심미성 그리고 관계성이
 중요하다. 제품과 제품, 제품과 사람의 관계성을 찾기 위해 첨단
 기술들을 어떻게 적용하고 디자인 프로세스를 구축해나가야 하는
 가.

디자인의 길

04

디테크놀로지 시대 디자인 사유와 비전

1. 기술적 환경과 사회 현상에서 디자인

 20세기 디자인 전개와 인간의 삶의 모습을 재조명하면서 테크놀로지 시대의 디자인의 새로운 정체성과 비전을 만들어 가야 한다. 그에 따른 디자인 인프라 구축과 생태계를 만들어 갈 필요가 있다.

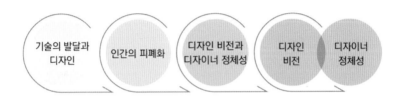

 지식을 제공하는 것은 과학이며 지식을 사용하는 것은 기술이다. 기술은 합리적 실용성을 기반으로 우리의 생활에 많은 영향을 미치고 인류 문명에 발전을 가져왔다. 디자인은 기술적 환경과 더불어 기술의 혜택을 일상적인 단계로 결정시키는 일을 해왔다. 디자인은 기술의 발달과 더불어 수레의 양 바퀴와 같이 존재하며 20세기 시대적 과제를 충실히 이행 해 왔다. 즉 인간이 필요한 것을 충족시키기 위한 제품 개발과 더불어 기업의 이윤추구, 국가의 경쟁력 그리고 문화를 형성 해오는데 그 중심에 서 있었다.

 한편으로는 과학과 기술의 발달과 산업화 정보화 시대를 거치면서 천연자원 고갈, 대량 살상 전쟁 무기개발, 각종 공해 유발과 자연환경 훼손 등 인간 스스로 만들어 온 인간소외(人間疎外)와 인간성 상실 현상을 목도하고 있다.

물질만능주의에 대한 우려

기술이 인간존중 철학의 부재 속에서 맹목적으로 추구된다면 사람들은 물질을 최우선 가치로 여기는 물질주의(物質主義)를 우려하는 목소리도 있다. 또 사물을 대할 때 목적이 아니라 수단으로만 이용하고, 자신의 이익을 먼저 생각하는 공리적(功利的) 행동과 더불어 남의 사상이나 감정, 행동 따위에 생각없이 공감하여 자기도 그와 같이 따르려는 타인 의존적 공명(共鳴) 행위가 진행되고 있다는 우려도 있다.

물질로 모든 것을 다 이룰 수 있고 물질만 채워 지면 만족한다는 물질만능주의가 보편적 일상을 지배하고 있다. 이와같이 현대 사회가 정신적인 것보다 물질적 가치만을 중히 여기는 경향이 뚜렷하다. 물질만능주의는 인간의 존엄성보다 물질적 가치가 중요하게 다루고 있다는 점에서, 더 나아가 인간소외(人間疎外)의 피폐하고 불행한 사회를 만들 수 있다는 점에서 반드시 극복해야 할 과제이다.

인간화된 AI로봇과의 조우

4차 산업혁명 시대에 첨단 테크놀로지를 기반으로 새로운 세상을 만들어 가고 있다. 인공지능을 기반으로 한 인간화된로봇의 탄생이다. 인조인간은 스스로 학습하고 사유하면서 인간의 정신세계를 만들어나가게 될 것이다. 우리 인간은 인조인간이 제공하는 편리한 서비스에 편승하면서 타인 또는 사물 의존형 인간이 될 것이다. 인간 고유의 가치인 '사유'는 무사유의 습관화로 기억과 사고력은 점점 쇠퇴해지고 인간이 가지고 있는 본성은 잃어버리게 될 것이다.

첨단 기술의 발달로 대표되는 '스마트폰'은 우리 생활에 편리함을

가져주었고 현재 없어서는 안 될 제품이다. 하지만 '스마트폰'이 주는 정보와 그 편리함 속에서 '사유'가 사라지고 동시에 인간의 정체성도 잃어가고 있지 않은지 고민이 필요하다. '사유' 본성이 상실되는 의존형 인간은 시간이 지남에 따라 첨단 기술 사회에 아웃사이드로 밀려나는 잉여 인간으로 전락하게 될 것이다. 잉여인간은 첨단 기술의 속도와 진화와 더불어 빠르게 양산될 것이다. 잉여 인간의 지적 활동은 더더욱 부자연스러우며 인간의 정체성이 잃어가게 될 것이고 반지성사회가 될 것이다.

반지성사회에서 인간들은 인간화된 AI로봇과 소통을 하고자 힘겨운 싸움을 하게 될지도 모른다. 인간들은 자기 자아를 찾아가면서 자기의 정체성을 찾아 나서야 한다. 기술의 발달과 함께해 온 디자인도 첨단 테크놀로지 시대에 어떤 철학과 역할을 해나가야 하는지 깊은 성찰이 있어야 한다.

디지털 시대의 디자인

20세기 디자인은 그 어떤 분야보다 시대정신을 대변해 왔다. 인간 중심에서 합리적 프로세스로 문제를 해결하고 제품의 기능과 더불어 인간의 심미성을 추구하며, 사용자의 편리성도 고려하였다. 나아가 제품의 실용성과 노동생산성 관점에서 디자인 역할을 담당했다. 기술과 디자인을 기반으로 물질적, 정신적, 사회적으로 행복한 삶의 질을 추구해왔다. 그러나 작금의 시대적 상황을 보면 기술적 한계와 이원론적 사고 그리고 순차적 디자인 프로세스로 한계점이 있었던 것은 사실이다. 환경오염, 사회적 책임감 부재, 인간성 상실 등 여러 문제가 그 결과로 볼 수 있다.

디지털 테크놀로지 시대 산업화 시대 디자인은 한계가 있다. 제품의 가격과 기능성 그리고 심미성으로만 경쟁력을 가지기는 어렵다. 신제품 개발에 창의적이며 혁신적인 디자인이 있어야 생존과 성장을 담보 할 수 있다. 즉 디지털 테크놀로지 시대 제품과 서비스의 차별화로 비가격 부분에 경쟁력을 가질 수 있는 요소가 내재되어 있어야 한다. 제품에 문화적 요소 가치를 디자인으로 만들어 내어야 한다는 과제를 안고 있다.

디자인을 조형적 관점에서 인간의 생리적·안전적 하위 욕구 충족 차원에 가두어 두어서는 안 된다. 디지털 테크놀로지 시대 디자인은 제품의 가치를 생산하는 수단적이며 기능적 차원을 넘어서는 요구를 하고 있다. 그러나 디자인 인식과 환경은 개념적 언어로 커뮤니케이션 하위층으로 밀쳐놓고 있다. 디자인은 우리의 삶과 생활에서 실핏줄 역할과 더불어 미래 환경을 만들어 간다. 미래사회 가치를 창출하고 문화로 만들어지기 위해서는 디자인을 커뮤니케이션 상위층으로 만들어가야 한다. 디자인을 커뮤니케이션 하위층 구조로 있는 '문화'로 꽃피우기는 어렵다.

디지털 테크놀로지 시대 디자인은 기술의 발달과 인간의 삶의 변화에 대하 빠른 대응이 필요하다. 시대 상황도 냉철하게 인식해나가야 한다. 상위 커뮤니케이션 디자인으로 산업화 시대에 간과한 환경오염, 사회적 책임, 인간성 상실 등 여러 문제를 디자인 프로세스를 통해 접근해야 한다. 물질문명에서 오는 정신세계의 메마름과 물질과 정신의 불균형을 디자인을 통해 보완하고 균형을 맞추려는 관심과 노력이 있어야 한다.

특히 환경오염과 관련된 디자인 과제는 사회적 책임감과 더불어 디자이너에게 주어진 가장 어려운 과제 중 하나이다. 현재 인류는

화석연료의 고갈에 대비하여 미래 에너지 개발에 몰두하고 있으나 아직 기술적인 한계를 극복하지 못하고 있다. 인류가 안전하고 환경에 무해한 청정에너지를 개발하기 전까지 지구의 에너지는 최소한으로 절제하지 않으면 안 된다. 향후 디자이너는 심미적, 실용적 측면은 물론 환경과 사회적 책임감을 가진 친환경적인 디자인으로 지속 가능성에 대한 고민을 해야 한다.

2. 환경변화와 디자인 혁신과 가치 창출

기술의 발달, 소득수준의 향상 등 사회적 욕구 등 여러 환경의 변화에 따라 신제품은 출시된다. 기업은 혁신의 연속적인 차원에서 제품을 개발하고 생존과 성장을 해 나간다. 디자인은 그에 따라 진화한다. 신제품의 제품개발 이유를 보면 고객 욕구의 변화, 시장 포화, 제품 다각화를 통한 위기관리, 유행 주기, 관계 개선을 꼽을 수 있다.

신제품 개발이유를 보면 첫째, 기업은 고객 욕구의 변화에 따라 새로운 제품과 서비스를 끊임없이 창출해 나가야 한다. 이는 현재 고객과 새로운 고객의 변화된 욕구를 만족시키고. 기존 제품을 지켜위하는 것을 방지함으로써 보다 효율적인 가치를 창출하고 전달할 수 있기 때문이다. 둘째, 시장 포화(Market Saturation)다. 제품이 시장에 출시 된지 오래될수록 시장이 포화될 가능성은 더욱 높다. 신제품이나 서비스가 없다면 기업의 가치는 궁극적으로 감소하게 될 것이다. 셋째, 제품 다각화(Diversification)를 통한 위기 관리차원이다. 기업은 시장 혁신을 통해서 제품의 포트폴리오를 넓히는데 이는 기업이 위기를 관리하기 위해서이다. 제품 다각하는 단일 제품으로 창

출할 수 있는 가치보다 기업의 가치를 더 강화할 수 있다. 여러 제품을 생산하는 기업들은 고객 선호의 변화 또는 경쟁의 심화와 같은 외부 충격에 견디기가 수월하다. 넷째, 새롭게 발간된 도서 없이 항상 동일하게 선별된 책만 판매된다면 더 이상 구매할 이유가 없다. 제품에 따라 유행 주기(Fashion/Trendperiod)가 있다. 의류산업의 경우 패션디자이너들은 매년 여러 차례 완전히 새로운 제품을 선보인다. 예술작품, 영화, 게임, 도서, 컴퓨터 소프트웨어와 제품은 유행 주기에 민감하다. 짧은 제품 주기를 가진 산업은 대부분의 수익은 신제품에서 창출 된다고 한다. 따라서 기업은 새로운 제품을 선보인다. 다섯째, 관계 개선(Relation) 차원이다. 신제품이 항상 최종 소비자를 목표로 하는 것은 아니다. 때로는 공급자와의 관계를 개선하는 역할하기도 한다.

3. 인간과 제품과 자연의 삼위일체

디지털 테크놀로지 시대다. 비물질화 시대 인간도 자연의 일부로 존재되고 있다. 자연 속에 제품이 내재되어 숨 쉴 수 있도록 해야 한다. 일상생활 속에서 인간과 제품과 자연의 일체로 생각하고 나아가야 한다. 삼위일체의 관점에서 인간의 무한 상상력을 증진시키고, 타인의 가치를 존중하면서 공동선의 가치를 추구할 수 있는 '디자인'의 진화해나갈 필요가 있다.

"디자인을 하기 전에는 항상 디자인하고자 하는 주제와 목적에 대해서, 그것에 담겨있는 마음은 무엇이며 꼴은 어떠한가 깊이 생각하고 나서 디자인에 임해야 한다."

- 스기우라 고헤이(Sugiura Kohei), 디자이너

CHAPTER 02

테크놀로지 시대 디자인의 길

1. 테크놀로지 시대 디자인 가치

첨단기술중심주의 사회에서 새로운 인류 문명의 역사를 만들어 갈 디자인에는 어떤 철학적 가치가 내재하여 있어야 하고, 디자이너의 역할은 어떻게 변화해야 하는가.

디자인은 본질적 가치는 인간 중심에서 '계획과 의도'의 구체적 실행이다. 기술의 발달에서 오는 사회 불균형적 요소를 찾아내고 미래다움과 공동선의 가치를 추구해 나가야한다. 인공지능 시대 비물질적 환경 속에서 인간과 자연의 조화, 인간과 인간과의 관계, 인간과 인조인간, 사물과 인간의 상호작용의 중요한 이치를 깨달아 디자인의 길을 찾아가야 한다. 나아가 생물과 무생물, 존재와 비존재·현실과 가상세계의 구분이 사라진 메타버스 세상에 디자인 담론은 어떻게 가져가야 할 것인가 고민이 필요한 시대이다.

2. 인간다움과 미래다움 디자인

인공지능 시대 디자인의 길에는 인간다움 디자인, 미래다움 디자인 그리고 테크놀로지 디자인이 삼위일체가 되어야한다.

| 01 | 02 | 03 |
| 인간다움 디자인 | 미래다움 디자인 | 테크놀로지 디자인 |

디자인의 길의 삼위일체 요소

1) 인간다움 디자인

디자인에는 인간다움이 내재하여 있어야하며 한 발 더 앞서 나가는 인간에 대한 통찰력이 있어야 한다. 인공지능 시대 인간 존엄성 상실을 경계해야 한다는 목소리가 있다. 인공기능 기술이 우리의 삶에 유익함을 가져다주는 것은 사실이다. 그러나 분명 다양한 문제점이 존재하게 마련이다. 따라서 디자인에 인간 존엄성이 그 무엇보다 우선돼야 할 것이다.

미국 아마존과 IBM이 개발한 인공지능 안면인식기술 활용한 범죄자 예측이 인종차별로 이어질 수 있다는 우려 속에서 관련 기술 사용 중단을 선언한 적이 있다. 인공지능 시대 제품 개발과 디자인이 인간 중심에서 그 본질적 가치를 찾기 위한 윤리적 가치관에 중점을 두고 갈 필요가 있다.

인공지능 기반 디자인에서는 첫째, 디자인에 인간의 다양한 개성의 발현과 모두에게 편리함을 주기 위해 인간 고유성에 대한 깊은 이해와 성찰을 가지고 가야 한다. 둘째, 디자인에는 인간 중심 사고와 타인에 대한 배려 및 포용을 위한 따뜻한 인성과 공감 형성에 기반을 두고 가야 한다. 셋째, 인간의 존재 의미는 공동체의 공존이리 할 수 있다. 따라서 디자인에는 환경 진화석이면서도 공농체의 윤리의식 함양과 누구나 공감할 수 있는 공감적 요소가 기반되어야 한다. 넷째, 인간의 삶의 질 개선과 행복 추구가 될 수 있도록 창조적이며 심미적 디자인이 이루어져야 한다.

2019에 발표된 『EU 인공지능 윤리 가이드라인』에는 "인공지능 개발·배포·사용 방식은 인간 존중의 윤리원칙을 준수할 것"이라고 한다.

국가인공지능 윤리기준을 보면 3대 기본 원칙으로 인공지능 개발과
활용과정에서 고려될 원칙이 있다.

인간 존엄의 원칙, 사회의 공공성 원칙, 기술의 합목적성 원칙이다.
10대 핵심 요건으로 기본 원칙을 실현할 수 있는 세부 요건으로 인권
보장으로 프라이버시 보호, 다양성 존중, 침해 금지, 공공성 데이터 관리
연대성, 책임성, 안정성, 투명성이다.

<p style="text-align:right">– EU 인공지능 윤리 가이드라인</p>

디자인에 인간다움을 내재하기 위해서는 인문학적 접근으로 '인간
다운 삶'을 지향해나가야 한다. 따라서 디자인 프로세스 속에서 인간
으로서 가지고 있어야 할 본성 즉 도덕과 윤리의식 그리고 사고 영역
을 내재해 갈 필요가 있다. 또한 디자인 행위에 있어서도 인간존중을
우선한다는 원칙과 윤리적 기초 위에 좋은 디자인이 이루어지도록
해야 한다.

2) 미래다움 디자인

좋은 제품을 통해 사용자들의 편리함과 더불어 미래 다움이 내재
하고 있어야 한다. 제품은 인공지능을 탑재해 인지(認知)시스템으로
바뀌게 될 것이며, 사물과 사물 사물과 사람 등 사물 인터넷(IoT)기
반 상호작용 기반, 인간의 행동적 표현도 감지하면서 제품은 생존해
갈 것이다. 제품과 인간 존재의 관계 개선에 대한 논의에서 '인간과
사물'과의 관계를 재정리해 나갈 필요가 있다. 가상과 현실의 공간문
제에서부터 인간과 기계, 또는 인간과 사물간의 소통과 협업 등 메타
폴리스 세상을 대비한 미래다움 디자인으로 준비 해 가야 한다.

3) 테크놀로지 디자인

디테크(디자인 테크놀로지: Design Technology)는 고정되어 변함이 없는 요소가 아니라 가변적이다. 빠른 변화에 다양한 대처능력을 갖기 위해 창의적 사고력과 혁신 그리고 테크놀로지를 기반 선제적 이슈를 만들어 나갈 수 있는 것이 디테크(디자인 테크놀로지)의 정체성이라 할 수 있다. 디테크에는 창의와 혁신 그리고 가변성 요소가 일체가 되어나가야 존재의미가 있다.

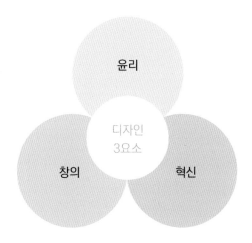

테크놀로지 디자인 3요소

디자인에는 '창의'가 생명이다.

과거나 현재 미래에도 디자인에 창의는 새로움이며 혁신의 원동력이다. 창의는 사물이나 행위 등을 새로운 각도로 관찰하고 그 속에서 새로운 의미를 찾아내려는 사고와 자세라 할 수 있다. 창의는 새로운 것뿐만이 아니라 그 이상의 가치를 담아내고 있다. 많은 아이디어를

끌어낼 수 있고, 행동을 하게끔 하는 요소뿐만이 아니라 디자인에 있어서 컨셉과 능력을 끌어낼 수 있는 내부적 요소를 형성하기 위한 통찰이라 할 수 있다.

제품의 디자인 과정에서 창의적 사고는 핵심 사고과정으로 개인과 조직의 창의력 발현에 따라 디자인의 진부화와 혁신적 제품이 나오곤 한다. 창의는 디자인 프로세스에 탑재된 하나의 부품이며, 생명이라 할 수 있다. 개인의 지식과 경험에 따라 차이는 있지만, 창의력은 사물에 대한 관심과 관찰, 훈련과 노력, 감성적 사고를 갖고 있어야만 증진된다.

좋은 디자인을 하기 위해서는 디자이너 개인과 조직이 축적한 지식이나 경험, 기술 등을 어떻게 활용하느냐에 따라 차이가 날 수 있다. 디자이너에게는 창의적 사고력이 잠재되어 있어야 하고, 조직 문화에는 창의적 능력을 나타낼 수 있어야 좋은 디자인 혁신적인 제품을 만들 수 있다. 창의적 사고력 문화는 누구나 어느 조직이나 잠재되어 있다. 후천적 노력과 환경을 확대해나갈 수 있다. 창의는 목표의식과 동기부여, 열정이 있다면 어디서든 발휘될 수 있는 특성을 갖고 있다.

혁신은 새로운 가치 창출이다.

산업사회의 주된 제품 개발 방식은 평균주의 방식이다. 평균주의에서 개개인의 우선 접근법으로 사고 전환할 수 있는 혁신이 있어야 한다. 혁신(Innovation)은 아이디어를 제품과 서비스 공정, 브랜드 콘셉트 등을 포함하여 새로운 제품으로 전환하는 과정을 의미한다. 또 혁신은 새로운 제품을 만드는 것뿐만이 아니라 제품의 소멸과 환생

의 새로운 가치를 끌어낼 수 있어야 한다. 기존 습득한 지식과 경험을 구조화하여 보다 편리하고 아름다우며 실용성 있게 디자인 해나가야 한다.

기업에서 기술 혁신·제품 혁신·서비스 혁신·비용 혁신·운영 혁신 등 여러 분야에서 획기적인 혁신을 이루어왔다. 기술혁신으로는 사업운영 방식을 근본적으로 변화시킨 인터넷, 디지털 카메라, 현금지급기, 3D 프린팅 등이 있으며, 제품혁신으로는 애플 아이폰·갤럭시 노트·비아그라와 같은 제품들이 있다.

혁신은 세상에 없던 완전히 새롭게 등장 한 것에서부터 고객의 요구나 고객의 편의를 위해 포장재의 크기를 조정하는 것에 이르기까지 혁신의 정도는 다양하게 나타날 수 있다. 혁신적 제품을 개발하기 위해 필요한 요소를 몇 가지로 나누어 볼 수 있다.

첫째, 사용자 중심에서 경험을 통한 가치 창출과 기업입 장에서 이윤을 창출할 수 있는 비즈니스 감각과 생산에 드는 비용을 절감시킬 수 있는 마인드를 갖고 있어야 한다.

둘째, 디자인은 생산 비용, 물류 비용 등 비용 절감하는 일과 커뮤니케이션 수단으로 불필요한 것을 찾아내고 버리는 노력이 있어야 한다.

셋째, 디자인은 사용자에서 감동을 줄 수 있는 서비스가 있어야 한다.

혁신의 전략적 접근은 아이디어를 제한하지 않고, 아이디어의 수용 범위를 넓힘으로써 신제품, 신사업 및 운영 시스템에 대한 혁신 활동으로 이어질 수 있어야 한다. 물론 특정 범주에 집중하는 것도 중요하지만 새롭고 흥미로운 아이디어를 얻기 위한 노력으로 혁신적 요소를 기업의 성장 목표를 원대하게 가지고 갈 필요가 있다.

디자이너의 윤리 의식은 영향력이 크다.

디자인 행위는 사물, 인간, 사회, 환경과의 관계를 지향하는 일이다. 디자인은 인간의 생활환경과 의식과 사고에 매우 관련되어 있다. 생활환경을 통한 행복한 삶을 추구해 나가며 디자인이 인간의 삶이 미치는 영향은 매우 직접적이다. 디자인을 통해 인간이 지켜야 할 행동의 기준 및 에티켓을 만들어 갈 수 있어야 한다. 우리 사회는 산업화를 거치면서 상호작용과 공존의 가치보다는 분화나 분열의 조짐이 나타나고 보인다. 그러므로 디자인 행위에 있어서 사회적 책임과 디자이너의 윤리관은 매우 높아야 한다.

왜 올바른 디자인 윤리관이 필요할까? 오늘날 인간은 인간이 만든 절대적 환경에 절대적으로 상호 의존하는 삶을 살아가고 있다. 즉 인간이 경험할 수 있는 환경이라는 것이 인간 형성한 환경 속에서 생각하고 생활하고 있다. 따라서 제품은 환경에 무엇보다 중요하다. 디테크 프로세스에 창의와 혁신 그리고 윤리관이 삼위일체가 되어 유기적으로 녹아있어야 한다. 창의·혁신·올바른 윤리관이 디자인 프로세스에 탑재되어 있을 때 디자인의 본질적 가치를 달성할 수 있으며 지속적 생명력을 유지해 나갈 것이다.

디자인 윤리의 가치 기준은 더 바람직한 행위를 하는 것이다. 디자인의 윤리기준을 실행하기 위해선 디자인 행위의 목적과 의미, 행위가 이루어지는 사회 문화, 인간 생활 등에 대한 깊이 있는 이해가 필요하다. 궁극적으로 우리 삶을 더 가치 있는 것으로 만들기 위한 판단이 디자인 윤리의 가치를 결정하는 행위이다.

사람들이 어떤 디자인를 선택하느냐에 따라 어떤 환경이 우리의 삶에 영향을 지속적으로 미칠지 결정된다. 이러한 일련의 디자인 과

정에서 올바른 판단을 위한 디자인 윤리의 가치 기준이 있어야 한다. 디자인 가치 판단에는 공공성에 대한 긴장과 윤리를 갖춘 디자인이 필요가 있다. 올바른 디자인 윤리관을 통해 미래 사회 환경을 리드해 나갈 수 있고 더 나은 삶의 행복을 추구해나갈 수 있다.

3. 디지털 테크놀로지 시대 디자인 담론

산업혁명과 기술의 발달은 물질적인 측면에서만 우리의 삶이 결정에 이르도록 기여해왔다. 문화의 참된 가치, 즉 물질적인 것과 정신적인 것의 일치는 결코 이루어지지 않았다. 디지털 테크놀로지 시대 디자인은 정신적인 것과 물질적인 것과 통일이라는 것을 심각하게 생각할 필요가 있다.

첫째, 인간의 고유 영역인 정신과 마음의 영역에서 디자인은 무엇인지? 인간과 세상에 대한 관계의 본질을 깨달아가면서 디자인 과정에서 인류 문명의 발전과 미래에 대한 비전을 담고 있어야 한다.

둘째, 디자인 사유 과정에서 '대상물의 조형' 활동을 통해 물질문명과 정신문화와 사이에 균형과 조화를 가져올 수 있도록 해야하다. 이성적 판단과 합리적 사고 또는 실용성도 중요하지만, 인간의 감정의 존중과 심정의 풍요로움을 지닐 수 있도록 디자인에 내포할 수 있도록 해야한다.

셋째, 디자인은 기업의 수요공급에서만 생각하는 것이 아니라 지역사회, 국가, 나아가 지구 전반에 걸친 환경의 생태계 입장에서 접근할 필요가 있다.

넷째, 디자인은 인공지능 기반 사물인터넷과 공유하며 상호 융합

되어 다양한 서비스를 선도해 나가야 한다. 시대의 요구와 더불어 사용자 조차 인식 못하는 사용자의 욕구를 알아내고 이를 충족시키는 제품이나 서비스를 개발할 수 있어야 한다.

사회의 여러 현상을 파악해 문제 해결하고, 기업의 가치와 고객의 가치 창출 및 욕구를 충족하기 위해 디자인은 진화해 나가야한다. 따라서 디지털 테크놀로지 시대 디자인에 인간다움과 미래다움 가치를 담을 수 있는 디자인 테크놀로지 기반 디자인 프로세스를 만들어가야 한다.

디자인 테크놀로지 프로세스로 선제적 문제를 인식하고 문제 해결할 수 있는 '창의'와 혁신적 제품을 통한 가치 창출과 공존할 수 있는 '윤리'적 요소를 내재하고 있어야 한다. 창의·혁신·윤리의 디자인 요소를 통해 디지털 테크놀로시 시대 인간의 삶의 질을 충족시킬 수 있다.

디자인을 단순한 차원에 가두어 두어서는 안 된다. 우리의 삶과 더 가까이 다가갈 수 있도록 '새로운 디자인 프로세스나 문화'를 만들어 갈 수 있는 디자인 담론이 있어야 한다.

> "디자인의 개체는 단순한 개체가 아니다. 이 개체들이 결국 작품을 만든다. 그것들이 연결되고 또 연결되어 하나의 완성된 작품을 형성하는 것이다."
>
> – 찰스 임스(charles Eames), 디자이너

공동선의 가치 (보편주의)

| 인간다운 디자인 | 미래다운 디자인 | 테크놀로지 디자인 |

가상과 현실세계
기술기반, 인공지능
빅데이터

창의 혁신 윤리

환경변화 디자인 진화

- 혁신과 가치창출
- 기술의 변화, 인공지능, 신소재
- 인간의 욕구변화

디자인의 길

CHAPTER 03
테크놀로지 시대 디자인의 프로세스와 사고

1. 디테크 디자인 프로세스 구축

인공지능 시대 공동선의 가치을 추구하는 디자인이 지속성을 갖고 갈 수 있는 생태 환경이 필요하다. 테크롤로지 시대에 맞는 디테크 (디자인 테크놀로지) 프로세스 구축, 디자인 사고 및 디자인 교육, 디자이너 역량 등을 통해 디자인 인프라를 구축하고 지속가능한 디자인 생태 환경을 만들어가야 한다.

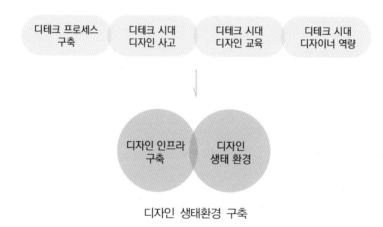

디자인 생태환경 구축

첨단기술 기반에서 디자인 프로세스도 유연성을 갖고 창조적으로 접근해야 한다. 주어진 기술을 있는 그대로 실현하는 일은 거의 없다. 따라서 첨단기술을 토대로 디자인 프로세스를 창의적으로 개발하고 지능화시키며 응용해 나가야 한다. 디자인 문제는 단편적, 단선적으로 서술할 수 없다. 수 없이 많은 문제와 문제해결이 가능하기 때문에 디자인 프로세스는 주제에 띠른 다양한 변주가 가능하다. 디자인 변화는 끝이 없다. 따라서 디자이너의 과업은 완결될 수 없으며 항상

더 잘 하려는 개선과 노력이 있을 따름이다. 최근에는 테크노로지의 발달과 더불어 디자인 프로세스에도 많은 변화와 혁신이 일어나고 있다.

생성적 디자인 프로세스

첨단 기술의 발전과 인공지능이 디자인 프로세스에 새롭게 내재되는 것이 '생성적 디자인' 프로세스라 할 수 있다. 디자이너 또는 엔지니어가 디자인 목표, 재질, 제조방법, 가격 등을 입력하면 인공지능 알고리즘과 클라우드 컴퓨팅 기술을 바탕으로 수많은 디자인 결과를 빠르게 제공하는 디자인 프로세스다. 전통적인 디자인 프로세스는 디자이너가 형태와 재료들을 입력하고 성능을 분석하면 하나의 제품이 완성되었다고 한다면, 인공지능을 활용하면 스스로 수천 개의 디자인 결과물을 만들 수 있는 프로세스다.

인공지능을 활용한 디자인 프로세스에서 단순 노동에 가까운 작업들을 자동화 해줄 뿐 아니라 다양의 아이디어와 시제품을 시뮬레이션 할 수 있으며 또는 '어떤 디자인이 좋은 디자인인가'라는 문제도 데이터 분석을 통해 최종 디자인 결정을 내려줄 수 있다.

어도비 센세이(Adobe Sensei)와 AutoDesk사 드림캐처(Dream Catcher)는 디자인 프로세스에 변화를 가져왔다. 고객들도 대량생산 시대의 일관된 디자인이 아니라 개인의 취향에 맞춤형 시안을 받아볼 수 있다. 일반인도 인공지능의 도움을 받아 디자인 할 수 있다. 미래에 디자인 개념과 디자이너의 역할에도 많은 변화를 예상되고 있다.

어도비사는 그래픽 분야에 인공지능 기술을 선도하고 있다. 어도비 센

세이(Adobe sensei)의 개발 방향의 핵심이 되는 개념은 디자인 인텔리전스(design intelligence)이다.

"Sensei 덕분에 고객 인텔리전스를 활용하여 고객과 연관성 높고 개인화된 경험을 제공할 수 있게 되었습니다."

- Rob McLaughlin
SKY UK 디지털 의사 결정 및 분석 책임자

제품디자인에서 설계에 사용되는 CAD에 인공지능을 도입한 소프트웨어 드림캐처(dream catch)는 디자이너가 기능 요구 사항, 재료 유형, 제조방법, 성능 기준, 비용 제한 등을 포함한 설계 목표를 입력하면 인공지능이 그에 맞는 여러 디자인 솔루션을 제공한다.

- AutoDesk사 드림캐처(dream catch) 설명

창조적 디자인 프로세스

하이 테크놀로지와 인공지능이 발전하면서 디자이너의 역할을 대신 해나가고 있다. 전통적 디자이너 사고로는 두려움도 느낄 수 있다. 디자이너는 창조적 직관에 끌려 자신의 감각으로 디자인하지 않으면 안 될 영역을 갖고 있다. 디자인 관련 인공지능 기술을 도입하는 경우에도 디자인프로세스에는 디자이너가 몸소 깨달은 경험과 더불어 비교적 미술 공예적 감각과 기술도 여전히 유효하다고 생각한다. 전통적인 디자인 활동에서의 감각과 기술은 결과적으로 디지털 테크놀로지를 통해 디자인의 특질을 강화하는데 기여할 것이다.

인공지능 기술과 디자이너의 창의적 사고력이 협력이 된다면 더 좋은 시너지가 창출될 것이다. 디자이너는 한 번에 하나씩 시간을 들여 설계해야 하는 제약에서 벗어나 창의적 문제를 정의하고 해결

하는 역할에 집중할 수 있어야 한다. 디자이너가 창의적 문제를 정의
하면 인공지능이 조건에 맞는 수 많은 솔루션을 제공하고, 디자이너
는 솔루션을 탐색한 다음 다시 제약 조건을 조정하여 결과에 만족할
때까지 프로세스를 반복할 수 있어야 한다.

많은 인공지능 기술 개발자들은 인공지능이 인간의 창의적 사고력
을 더 발휘할 수 있도록 파트너가 될 것이라고 기대한다. 창조적 디자
인 프로세스에서 인공지능과 디자이너가 사용자 개개인의 행동 패턴
과 수준 차이를 들여다보고 진단하며 적절하게 대응할 수 있도록 돕
는 시스템을 갖추어 가는 것이 무엇보다 중요하다. 디자인 프로세스
에 인공지능이 디자이너 역할을 대체하는 것이 아니라 인공지능과
협업을 통해 사용자와 고객에 대한 진단 그리고 이해와 소통을 증진
하는 수단으로 활용할 수 있는 길을 스스로 만들어 내는 능력이 필요
하다. 향후 제품 개발과 더불어 제품과 제품 그리고 제품과 인간관계
의 재정립에 있어서 인공지능 기술과 함께 인간중심주의로 나아가는
윤리의식이 프로세스에 내재되어야 한다. 앞으로 인간과 인공지능의
협업을 통해 더 혁신적이고 더 창의적인 제품들을 볼 수 있을 것이다.

디자인은 과학기술과 개량된 기기와 소재를 중심으로 제품 생산과
정에서 디자인과 생산 결과 및 소비자 서비스가 직결하는 방법으로
나아갈 것이다. 디자이너가 바라는 이미지와 공학기술자의 협력, 소
비자의 사용성에 의해 디자인은 방향을 갖고 가게될 것이다. 따라서
생산과정 중에서 새로운 표현, 고도의 공학기술과 첨단 소재 및 소비
자의 사용성도 필요로 하기 때문에 그런 면에 대해서 많은 연구와
소통이 필요한 부분이다.

첨단 기술을 수반한 디자인은 무엇보다도 공간의 특별한 위치나
환경의 새로운 구성, 표현의 성질이나 효과가 기술을 활용한 것과

그렇지 않은 디자인은 경쟁력에서 많은 차이를 나타낼 것이다. 소재나 도구와의 관계에서 형태가 만들어지지는 것처럼, 디자이너는 과학기술과 더불어 창조의 선택범위를 넓게해나갈 필요성이 있다. 첨단 기술과 인공지능기술에 의해 창의·창조성, 혁신적 자세가 더 자극될 수 있을 것이다.

창의적 문제 해결 프로세스

창의적 문제 해결 프로세스는 관심영역의 인식, 문제 발견, 아이디어 도출, 해결책 제시, 수용안 채택 단계로 진행되고 있다. 팀 브라운은 '디자인 사고 프로세스'를 3단계로 제시하였다. 사고 프로세스 과정에서 확산적인 사고를 사용하는 것은 자연스런 맥락이고, 여러가지 문제 해결 도구를 통해 아이디어와 다양성을 증진시킬 수 있으며, 제품의 창의적 문제 해결(CPS)과정에서 효과적으로 사용될 수 있다.

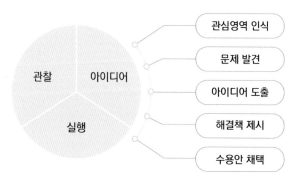

창의적 문제 해결(CPS: Creative Problem Solving) 개념

창의적 문제 해결(CPS: Creative Problem Solving) 모델은 몇 이론

가들에 의해 거의 50년에 걸쳐 발전되어 왔다. CPS 모델은 A.F. 오스본(1963)이 개발하였다. 창의적 과정을 설명하는 것은 물론 촉진하는데 고안된 모델이다. CPS모델 속에는 여러 단계가 있는데 많은 아이디어를 찾기 위해 확산적 측면과 결론을 이끌어내고 분야를 좁히는 통합적인 측면 둘 다 포함되어 확산적이고 융합하는 사고가 번갈아 일어나며 각 단계마다 필요한 아이디어를 찾도록 고안되었다.

　창의적 문제 해결 프로세스에서 제품디자인 과정에 창의·혁신·윤리 3요소가 따로 존재하는 것이 아니라 함께 유기적으로 존재해 나가야 한다. 뫼비우스의 띠처럼 지속성을 가질 수 있는 생태계를 만들어가야 한다. 선제적으로 시대 요구를 인식하고 창의적 문제해결 프로세스를 구축해나가야 불연속, 불확실성 환경에서 제품이 디자인을 통해 생존과 성장을 할 수 있다.

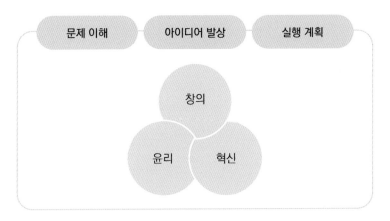

창의적 문제 해결 프로세스

2. 디테크 디자인 사고

통합적 사고력이 있어야 한다.

 인공지능 시대 지능화된 제품은 전통적인 제품 디자인과 사용자 경험 중심 디자인과는 또 다른 차원이다. 테크놀로지 기반 디자인 프로세스에서 확산적 사고와 수렴적 사고가 통합화되면서 반복적으로 향해나가야 한다. 예술지향적인 확산적 사고와 논리 지향적 수렴적 사고가 공존할 수 있어야 한다. 또한 사용자와 생산자가 처한 문제점을 사전에 인지하고 해결하기 위한 분석적 사고와 더불어 합리적 해결 방안을 찾기 위한 비판적 사고도 필요하다. 여러 이해 관계자와 제품과 제품, 제품과 사용자들이 얽혀 있어 다양한 관점과 상호관계에서 문제를 바라보는 것, 사용자뿐 아니라 기업의 이윤 창출 관점에서도 바라봐야 하는 것, 제품과 상호작용, 제품과 사람과의 행동 패턴을 분석하며 혁신적 문제점을 찾아내고 해결책을 위해서는 통합적 사고력이 필요하다.

시스템 사고력이 필요하다.

 시스템 사고는 하나의 구역 또는 기능 단위로 이루어진 여러 개의 독립된 구성인자 또는 개체가 전체적 목표를 달성하기 위해 유기적으로 결합되어 하나의 집합체 또는 하나의 실체를 말한다. 즉 부분에 치우치지 않고 전체를 꿰뚫어 보는 안목 가운데 부분을 다시 바라볼 수 있는 사고력이라 할 수 있다. 사람과 제품, 제품과 제품은 각각의 독립된 구성인자이지만 사물인터넷(IoT) 시대 이들 사이에 시간의

흐름 속에서 일정한 관계가 형성 존재한다. 사용자가 어떤 서비스를 경험하는 동안 시간의 경과에 따라 그 행동의 흐름이 형성된다.

디자인에서는 사용자에 대해 빅데이터를 기반으로 정교한 행동설계가 필요하다. 디자이너는 여러 현상을 하나의 시스템으로써 체계적이고 종합적으로 이해하고 조절할 수 있는 컨트롤 타워가 되어야 한다. 디자인에서 시스템적 문제를 잘 해결해나가는 것은 개별 부분이 아니라 제품의 본질과 기능에 얼마나 사용자를 잘 충실하고 이해하고 있는지 알아야 한다. 디자인 테크놀로지 시대에 '시스템 사고'는 필수적이다. 디자인 사고는 단순히 눈에 보이는 현상만을 이야기하지 않는다. 그 현상이 포함된 시스템 전체에 대해서 생각하는 사고다. '시스템 사고 능력'은 전체 큰 틀을 보고 나서 세세한 것까지 생각해나가야 한다.

전략적 사고력이 필요하다.

전략적 사고는 경쟁 강점을 추구하는 사고다. 기업이나 조직 또는 개인이 가진 내적 자원이란 무한한 것이 아니다. 모든 분야에서 경쟁자보다 우월하다고 주장할 기업은 하나도 없다. 자본, 기술, 경영, 인력 등 많은 면에서 열세의 자원을 어디에 집중하여 차례로 경쟁의 강점을 키워가느냐 하는 문제는 매우 중요한 과제다. 디자인에서도 경쟁의 강점을 집중시켜 유리한 곳으로 이끌어 시장에서의 지위를 확고하게 만드는 것이 중요하다. 따라서 디자인 테크놀로지 시대에 전략적 사고력은 매우 중요한 요소이다.

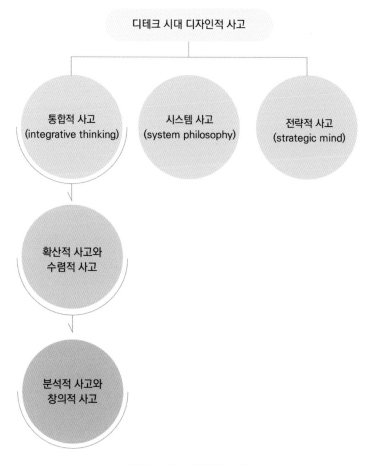

디테크 시대 디자인적 사고

3. 디테크 시대 디자인 교육

디테크 시대 인공지능과 협업하고 리드해나갈 디자이너 생태 환경
과 양성 교육은 매우 중요하다. 산업화 시대 고도성장기의 디자이너

양성 환경과 교육 시스템을 그대로 유지하고 있는 것은 무의미하다. 정해져 있는 틀과 알고 있는 내용이나 사물에 대한 지식으로만 디테크 시대에는 태생적인 한계와 더불어 잉여인(剩餘人)으로 양성할 수 있다. 디테크 시대 디자이너 생태 환경과 양성을 위해 교육은 어떻게 해야 할까.

테크놀로지 친화적인 환경을 구축하자.

디테크 시대 디자인 생태 환경으로 첨단 지식을 편리하게 취득할 수 있도록 테크놀로지 환경이 구축되어야 한다. 인공지능 기술 활용과 적용할 수 있는 환경, 첨단 기기와 도구를 통한 편리한 인터페이스 환경에 변화를 주고 손쉽게 활용할 수 있게 해야 한다. 메이커 스페이스(maker space)는 이와같이 자유롭게 학습, 창작, 구상, 개조해 볼 수 있는 공간으로 국내외에서 우수한 창작자와 기업이 활용하고 있는 공간이 되고 있다. 이와 같은 사례는 창작의 기반으로서 스스로 경험과 도전을 통해 문제해결 역량을 키워 갈 수 있도록 환경을 조성하는 것이 매우 중요하다는 점을 시사한다. 테크놀로지에 대한 지식과 다양한 프로세스를 경험하는 디자이너들이 많아져야 한다.

인간 존중의 윤리적 사고력이 중요하다.

일상생활 속에서 '환경과 인간 그리고 사물에 대한 공감 능력을 길러줄 수 있는 환경'을 만들어 주어야 한다. 디자인 프로세스 과정과 의사결정에서는 인간존중에 기반한 윤리적 판단을 할 수 있는 윤리적 사고력이 증진될 수 있도록 해야 한다. 교육 과정과 방법 속에

서 일생 생활에서 인간 중심에서 생각하고 행동할 수 있도록 해야 한다. 올바른 윤리의식과 윤리적 판단은 단시간에 형성되는 것은 아니다.

디자인이 인간의 삶이 미치는 영향은 직접적이다. 따라서 디자이너의 윤리적 의식은 매우 높아야 한다. 공공성에 대한 책무와 더불어 높은 윤리의식과 사고력을 배양하는 것은 디자이너를 육성할 때 가장 중요한 화두가 되어야 하고 교육과정에 어떻게 도입할것인가 중요하다.

창의적 사고력 증진은 필수적이다.

디자인 교육 과정과 교수학습 방법에 창의적 사고력이 증진할 수 있어야 한다. 고대 그리스인들은 교육을 파이데이아(paideia)라는 표현을 사용 했다. 인간은 이미 있는 것을 획득하는 것이 아니라 자기가 배워야 할 것 자체를 스스로 창안해 낸다. 창조적인 디자이너 양성에는 한정된 공간 한정된 시간에 단순 지식만 전달하거나 가르치는 교육은 한계에 와 있다. 정해진 길을 찾는 것이 아니라 디자인만의 방식을 스스로 만드는 창조적 인재양성이 될 수 있도록 해야 한다. 이것이 디테크 시대 디자인 교육의 가치이며 지향점이라 할 수 있다.

사물이나 행위 등을 새로운 각도로 관찰하고 관점을 달리하며, 그 속에서 새로운 의미를 찾아내려는 창의적 사고와 행동이 가능해야 한다. 어떤 사물에 대해 새로운 인식과 문제를 발견, 문제를 해결 방법을 찾아내고 제품들을 새롭게 조합시키거나 혁신적인 방식으로 문제해결할 수 있는 능력이 있어야 한다. 다양한 동기부여를 통해 사회

현상 속에도 다양한 관점에서 생각하고 관찰 할 수 있게 개방적 자세도 가질 수 있게 해야 한다. 편견을 없애고 보다 넓은 자연과 인간 그리고 사물의 관계를 인식할 수 있도록 교육하고 훈련돼야 한다.

> "디자이너의 역할을 증대하기 위해서는 디자이너 스스로 직관적인 실험 자세를 견지 해야 한다."
>
> – 레스터 비일(Lester Beall), 디자이너

타인과의 공감능력은 디지털 시대의 경쟁력이다.

각 분야 전문가와 첨단 기술자 일원으로 상호협력 할 수 있도록 소통 능력를 키워갈 수 있도록 해야 한다. 타인과 소통하며 공감할 수 있는 능력을 키우기 위해서는 다양한 언어와 문화를 습득하는 것이 도움이 될 것이다. 따라서 글로벌 환경에서 자신의 분야와 다른 직업을 경험하면서 사회적 경험 등을 통해 문제해결 능력을 극대화해 나갈 수 있다면 새로운 경쟁력이 될 수 있다.

특히 디자인은 제품을 통해 사회성이나 심미성에 중요한 영향을 끼친다. 따라서 디자이너는 내적 역량으로 전문가로서 자질뿐만이 아니라 인격과 태도에 있어서 높은 도덕성과 윤리성을 가지고 있어야 한다. 사티아 나델라 마이크로소프트 최고 경영자는 "인공지능이 보급화 된 사회에서 가장 희소성을 갖는 것 타인과 공감할 수 있는 힘을 지닌 인간" 이라고 했다.

미래 디자이너는 사용자에 대한 이해와 공감능력을 바탕으로 할 때만이 다가오는 테크놀로지 시대에서 창의력을 발휘할 수 있다. 디자이너가 인공지능이 갖지 못하는 공감능력, 창의성 등 인간 고유의

인문학적 역량을 키우는 것은 미래시대 디자이너의 필수적인 생존전략이자 핵심가치가 될 것이기 때문이다.

디테크 시대 디자인 교육은 인간과 우주 자연을 하나로 보는 전지구적, 전인적 사상을 바탕으로 사회의 욕구에 대한 강인한 책임감을 짊어질 수 있는 디자인 교육을 할 수 있어야 한다.

> "인공지능이 보급화 된 사회에서 가장 희소성을 갖는 것 타인과 공감할 수 있는 힘을 지닌 인간이다."
>
> – 사티아 나델라 (Satya Nadella), 마이크로소프트 CEO

CHAPTER 04
테크놀로지 시대 디자인의 생태 환경과 가치

1. 디테크 시대 인프라 구축

디테크 시대는 창조적 혁신 역량과 기술경쟁력을 갖추고 있는 사람이 '창조적 디자이너'로 등장하며 새로운 기회로 떠오를 것이다. 첨단 기술기반 시대 그 누구도 미래를 예측하기 힘든 상황이다. 언제 어디서나 빛을 발할 수 있는 공감 능력과 창의력 그리고 기술경쟁력을 갖추고 있어야 한다. 기존의 사고 방식과 방법을 과감하게 버리고, 과감한 혁신과 전략적인 투자로 창의적 혁신 역량을 가진 디자이너를 양성해야 한다.

창의적이고 창조적인 디자이너를 길러 내어야 한다. 미래의 자이너는 고독한 예술가가 아니라 공유의 가치와 협업의 역량을 통해 변화를 이끌어내야 하기 때문이다. 생각하는 힘, 교육 협업, 교육 환경이 인공지능 시대 디자인 인재 양성에 도움이 된다. 창의적 역량을 가진 인재는 만들어지는 것이다.

첫째, 하드웨어적 혁신이 필요하다. 산업화 시대 맞춰진 규격화·표준화·대량화 교육 환경에서 인공지능 시대 창의적 디자이너 양성은 가능한가. 디지털 제품 생산에 있어서 '극다품종-극소량생산으로 사용자 맞춤형 서비스'가 이루어지고 있는 시대 디자인 교육 환경도 초개인화 맞춤형 교육이 이루어지도록 학습 환경이 조성되어야 한다. 즉 개인의 특성과 상황에 따라 교육 환경이 만들어져야 하고, 로봇·드론·3D·프린터·빅테이터 등 첨단 장비 활용 경험학습이 될 수 있게 디자인 교육 환경을 개선해야 한다.

"속도와 수요자 맞춤형의 '극다품종-극소량생산'이 중요해지고 있다."
– 김영식, 국립금오공과대학교 총장

둘째, 소프트웨어 혁신이 필요하다. 스스로 학습하고 자기계발 할 수 있는 프로그램 제공과 성취감을 통해 도전정신을 갖도록 해야 한다. 단계적 교과과정 제공, 소통과 융합, 경험의 학습이 될 수 있도록 교수-학습법 개발, 인공지능과 협업으로 수준별 학습 지원을 통해 인간적 정서 지원과 더불어 따듯한 인성을 갖춘 인간이 될 수 있도록 디자인 교육 과정이 이루어져야 한다. 창조적 디자이너를 양성하기 위해서는 초개인화 학습 환경 조성으로 자기 주도적 학습 역량을 키워갈 수 있는 디자이너를 양성해야 한다. 인공지능 시대 창조인재 양성에는 한정된 공간 한정된 시간에 단순 지식만 전달하거나 가르치는 교육은 한계가 있다. 자신만의 방식을 스스로 만드는 창의적 디자이너 양성이 될 수 있도록 해야 한다.

셋째, 디자인 평생학습이 필요하다. 평생학습을 지속하면서 자기 주도성을 갖도록 환경을 만들어 주어야 한다. 편리하고 다양한 디자인 재교육 시스템을 구축으로 자생력을 갖도록 살아있는 디자인 교육 환경을 만들어가야 한다.

2. 디테크 시대 디자인 생태 환경

인공지능 기반 4차 산업 기술들은 산업 분야를 넘어 사회 전 분야로 급격히 퍼지고 있다. 언제 어디서나 사람과 사람은 인간관계를 형성할 수 있게 초 스피드 초 관계망이 연결되어 나간다. 사람과 사물·사물과 사물이 상호 커뮤니케이션이 가능한 사물인터넷(IoT)[1]시

1) 사물인터넷(Internet of Things)은 세상에 존재하는 유형 혹은 무형의

대다. 현실 세계와 가상의 세계를 넘나들면서 사회·경제·문화 활동
이 이뤄지는 메타버스(Metaverse)[2] 시대가 도래하고 있다.

이러한 과정 속에 엄청난 양의 데이터가 생성된다. 컴퓨터의 성능
이나 반도체 메모리 기술 발달도 날로 증가되고 있다. 빅데이터(Big
Data) 시대가 도래하고 있다. 많은 데이터, 맞춤형 데이터, 빠른 데이
터 관리 및 처리는 필수적이다. 인간이 일정한 시간 데이터를 처리할
수 있는 한계는 넘었다. 인공지능기술과 협업 처리할 수 있는 세상으
로 빠르게 진화되고 있다. 디자인 과정에서도 마찬가지다. 디자인에
도 빅데이터는 예외가 될 수 없다. 데이터를 분석하는 것이 디자이너
의 중요한 직무 중 하나가 될 수도 있다.

디테크 시대 변화에 중심에서 디자이너는 어떤 소양과 태도로 이
시대를 살아 갈 것인가. 살아 있는 디자인 생태 환경을 위해 첨단
기술들을 손쉽게 활용하고, 데이터와 경험을 축척하게 하고 일상생
활에서 인간존중에 기반한 윤리적 사고력을 증진 할 수 있도록 해야
한다. 또한 디자이너 양성 교육에는 새로운 것을 창조해나갈 수 있게
창의적 사고력과 소통과 공감 능력이 체화될 수 있도록 해야 한다.

..............................

객체들이 다양한 방식으로 서로 연결되어 개별 객체들이 제공하지 못
했던 새로운 서비스를 제공하는 것.
2) 메타버스는 '가상', '초월' 등을 뜻하는 영어 단어 '메타'(Meta)와 우주를
뜻하는 '유니버스'(Universe)의 합성어로, 현실세계와 같은 사회·경제·
문화 활동이 이뤄지는 3차원의 가상세계를 가리킨다.

3. 디테크 시대 디자이너 역량과 정체성

디자인은 시대정신을 부합하며 진화해왔다. 디테크 시대 인간 중심에서 디자인이 본질적 가치를 실천하면서 디자이너는 미래의 새로운 가치를 만들어 갈 역할과 책임감을 갖도록 역량을 키워나가야 한다.

1) 공감능력을 통합 융합적 사고

공감 능력은 다른 사람의 상황과 감정을 느낄 수 있는 능력이라 할 수 있다. 디자이너는 제품의 개발과정이나 사용자 서비스 과정에 있어서 다양한 이해 관계자의 입장에서 또 여러 관점에서 상황을 바라볼 줄 알아야 한다. 특히 제품은 사람이 직접 경험해야 비로소 서비스가 제공되는 특징이 있다. 따라서 적극적으로 사용자의 경험 일부가 되어 그 느낌을 공유하면서 소통해나갈 필요가 있다. 사용자를 더 깊이 있게 이해하기 위해 현장에서 직접 가서 관찰하거나 사용자와 함께 서비스를 수행해봄으로써 공감 능력을 키워갈 필요가 있다.

> "인간이 세계를 지배하는 종이 된 것은 뛰어난 공감능력을 가졌기 때문이다."
>
> — 제러미 리프킨(Jeremy Rifkin), 미래학자

디자인팀에서 공감 능력이 높은 팀원은 디자인 프로세스의 경쟁력이 될 수 있다. 또한 팀원들간의 공감능력은 디자인 성과의 시너지 효과를 창출할 수 있다. 정보기술의 융합으로 인공지능시대가 태어난 것처럼 공감능력을 통한 여러 형태의 융합이 미래사회의 경쟁력이 될 것이다.

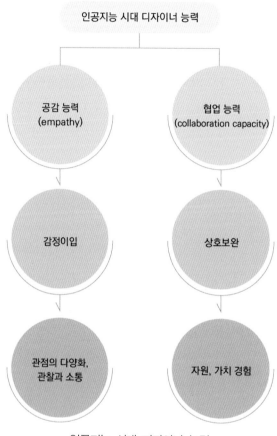

인공지능 시대 디자이너 능력

2) 협업을 통한 문제해결 능력

협업 능력은 서로의 자원이나 가치를 인정하며 상호보완해 가려는 능력이라 할 수 있다. 디테크 시대는 인공지능, 사물 인터넷, 빅데이터, 블록체인, 클라우드 컴퓨팅, 3D프린팅 등을 중심으로 융합혁신이 진행되고 있다. 기술이 첨단화되어감에 따라 지능화된 제품들이 융복합

되면서 디자인 과정에서 더욱 더 복잡한 문제 양상을 띠고 있다. 각 분야 전문가가 사용자를 포함하여 함께 문제를 해결해나가야 한다.

디자인은 혼자서 할 수 없다. 특히 첨단 기술·생명공학이 접목되면서 관련 분야 전문가들과 소통하며 협업능력은 필수적이다. 이러한 흐름 속에 디자이너가 경쟁력을 갖기 위해서는 하나 이상 분야에서 자신의 전문성과 문제해결에 도움될 경험을 만들어가야 한다. 디테크 시대 디자이너에게 더 많은 협업역량을 요구하게 된다. 디자인에서 창의적인 천재도 있어야지만 여러 사람이 함께할 수 있는 협력자도 있어야 한다. 협업은 각자의 자원과 가치를 상호보완하는 것이다. 디자이너로 어떤 자원·경험·마음을 가지고 있는가 관심과 관찰이 필요하다.

3) 디테크 시대 디자이너 정체성

디자이너가 산업사회에서 외곽에 있었다면 디지털 테크놀로지 시대에는 그 중심부 위치를 옮겨 새로운 가치를 창출해 나가야 한다. 이런 점에서 디자이너는 예술과 인문사회학, 과학과 기술 등의 다양한 사고를 종합할 수 있는 공감각적 사고력과 사회적 책임감과 높은 윤리의식을 갖추고 있어야 한다.

디지털 테크놀로지 시대 사회 현상을 보는 시각도 남달라야 할 것이고, 디자이너에게 요구되는 과업들을 시각적으로 표현하기와 더불어 형, 색, 재료를 사용하는 한편 그것을 하나의 총체적 메시지임을 먼저 깨달아야 한다. 디자이너의 자세와 역할 그리고 사고 능력도 다시 재정비 해 나가야 한다. 그 이유는 디자인은 심미성에 영향을 끼치며 사회성의 장이 될 수도 있기 때문이다. 총체적이란 거시적

관점에서 디자인이 추구하는 목표에 있어서 미와 기능 즉 내용과 형식 면에서 동등한 합일을 추구하는 것이다.

디자이너는 과학도 기술자도 아니다. 디자인 과정에서 자연과 인간의 조화에 염두를 두고 생산자와 사용자의 관계를 잘 파악하여 그 중간적 역할을 수행도 할 수 있어야 한다. 디자이너는 때로는 혁명가로 때로는 시대를 앞서가는 창조자가 되어야 한다. 이를 통해 디자이너는 존재하지 않는 미래를 구체화 해 나갈 수 있어야 한다. 창조적 문제해결자로 예리한 창조적 직관이 함께 하는 창조적인 인간으로 디자이너 길을 모색해나가야 한다.

기존의 틀을 넘어 새로운 구조를 만들어 갈 수 있도록 혁신적 사고와 창조력으로 미래를 선도해 나갈 수 있어야 디자이너의 존재 이유다. 디지털 테크놀로지 시대 디자이너도 인공지능 기술이 사람의 뇌를 모방한 딥러닝(Deep learning) 알고리즘 개발로 학습하는 것처럼 스스로 외부의 환경적 요인과 사용자의 행동주의를 기반으로 능동적인 사고과정을 거쳐 스스로 역량을 향상해나가야 한다.

첫째, 사용자에 대한 이해와 공감 능력을 키워나가야한다. IDEO 팀 브라운 사장은 디자인 인재가 되기 위해서는 "전문지식은 물론이고 인간의 본성"을 공부해야 된다고 강조했다. 인공지능 기술은 인간이 느끼는 고유의 복잡한 감정이나 심리적인 요인들을 이해하는 데는 한계가 있다. 측은지심(惻隱之心)과 역지사지(易地思之)와 같은 공감의 원리가 약하다. 따라서 디자이너는 인간에 대한 이해와 공감 능력을 키워나가야한다.

"세상을 잘 관찰해야 합니다. 많은 사람이 서로 다르다는 사실을 알고, 각자 어떤 점을 느끼는지를 잘 이해해야 합니다. 결국, 사람을 이해하

는 일입니다."

<div align="right">

- 데이비드 캘리(David Kelly), IDEO 창업자

</div>

둘째, 과거에는 디자이너의 천재적인 감각과 독특한 감성을 바탕으로 아름답게 스타일링하는 능력을 갖춘 디자이너를 요구하였다. 인공지능 시대 디자이너는 첨단기술을 일상화하는 척후병이 되어야 한다. 첨단기술이 디자이너의 핵심 역량으로 강조되고 있다.

인공지능과도 협업과 커뮤니케이션 능력이 필요하다. 인간과 인공지능은 각각 월등한 분야가 있다. 서로 공생하고 협력하며 시너지 효과를 창출할 수 있는 역량이 있어야 한다. 또한 제품 특성상 사용자 중심의 인간공학과 감성공학 및 합리적인 생산 공정, 재료 특성에 대한 이해와 응용 자질을 갖고 있어야 한다.

셋째, 무한한 창의력과 창조력이 필요하다. 창조력이야말로 디자이너의 핵심 자질이라 할 수 있다. 디자인 프로세스에서 생명체 탄생을 만드는 존재다. 창의성은 정서적 경향이 강하고 선천적인 측면이 강하다고 볼 수 있지만 창조력은 후천적 노력으로 확대해 나갈 수 있다. 누구나 창의·창조력은 잠재되어 있기 때문이다. 목표나 열정이 있다면 어디서든 발휘될 수 있는 것이 창의·창조의 특성이기도 하다. 또한 개인이 축적한 지식이나 경험, 기술 그리고 감성과 도전을 통해 더 높은 가치를 실현할 수 있는 힘이기도 하다. 디자인 문제 해결 과정에서 디자이너의 창의력과 창조력을 어떻게 활용하느냐에 따라 진부화 제품이나 또는 혁신적 제품이 나온다.

넷째, 올바른 디자인 윤리관이 필요하다. 디자인 행위는 인간의 삶의 질을 개선하고 삶의 가치를 증진시켜주는데 중요한 가치를 지니고 있다. 한마디로 사물과 환경과 인간 그리고 사회의 관계를 통해

우리의 삶을 더 가치와 의미를 부여 할 수 있다는 것이 디자인이기 때문이다. 따라서 디자인 행위와 의사 결정에서 올바른 윤리관을 가질 필요가 있으며 올바른 윤리 관을 갖춘 디자이너가 사용자에게 감동을 줄 수 있고 더 나아가 디자인에 혼(Soul)을 부여 할 수 있는 좋은 디자인을 탄생할 수 있다.

디테크 시대 디자이너의 능력은 감각과 표현력을 바탕으로 날카로운 정보 분석력, 기획력, 통찰 능력, 추진 능력, 명확한 설득과 소통 능력, 합리적인 의사 결정 능력을 발휘해야 한다. 디자인 행위와 결정에 인간을 위한 바람직한 환경을 제공해야 한다. 올바른 윤리의식을 통해 디자이너의 사회적 책임을 다해야 한다.

디자이너 스스로 자신을 관찰하고 이해하며 디자인한다는 것은 다차원적 접근으로 봐야 한다. 사람의 몸과 마음 그리고 정신을 묶고 나아가 인간과 자연, 자연과 환경 사회를 일체화하고, 전반에 육체적, 심리적, 정신적, 사회적, 환경적인 제반 요구를 포괄해 나가야 한다. 이것이 바로 인공지능시대 사회의 창조자로 디자이너가 가지고 가야 할 거대한 담론이고 역할이다.

4. 공동선의 가치와 보편주의

1) 공동선의 가치

디자인은 자체가 인류 문명이고, 삶의 원리이다. 또한 모든 학문과 예술의 원리와 다름없는 것이 디자인이다. 건강한 디자인·좋은 디자인은 조화와 균형에서 시작된다. 디자인에서 보이지 않는 디자인 개

념을 강조한 것과 마찬가지로 디테크 시대 디자인 행위는 몸과 마음, 정신, 영혼을 생각할 수 있어야하고, 인간도 자연의 일부이며 자연과 환경, 문명사회의 일원으로서 고려되어야 한다. 또한 문화와 대중의식 및 시대정신을 고려하는 철학적 사유가 있어야 디자인의 가치를 높일 수 있으며, 창조적 디자이너로서 자리를 잡아갈 것이다.

20세기 디자인은 외형적인 조화(調和)와 실용성과 편리성을 추구해 오면서 시대적 과제를 충실히 해왔다. 인간이 필요한 것을 충족시키기 위한 임무, 제품의 브랜드화와 기업의 이윤추구, 국가의 이미지나 경쟁력 강화 등 다양한 역할을 해왔다. 디테크 시대 디자인은 인간의 보편적 욕구를 충족시켜 공동선의 가치를 추구해나가야 한다. 공동선의 시대적 요구와 더불어 시대정신을 대변하며 창의적이고 입체적인 디자인 프로세스로 시대를 리드해나가야 한다.

2) 디자인의 보편주의

디자인의 보편주의는 자연, 인간, 제품의 삼위일체로 삶의 질을 향상시키는 것이다. 보편적 디자인은 특정집단만을 위한 것이 아니다. 모든 집단과 계층이 봉착 하게 되는 일상적인 생활과 삶에 대한 것이다. 사회의 욕구, 시대의 정신을 충족시킬 수 있는 보편주의에 기빈한 공동선의 가치에서 디자인은 출발해야 한다.

기존 순차적인 디자인 프로세스와 이원론적 사고 그리고 단편적 디자인에 대한 인식으로는 한계가 있다. 디테크 시대 첨단기술 환경의 열악함 속에서 디자인의 가치를 한 단계 형성해 나가는데도 부담을 갖고 있다. 오늘날 우리가 겪고 있는 지구의 환경오염, 인간성 상실, 부의 편중 및 소득의 불균형은 그 대표적 사례라 할 수 있고,

디자인과 디자이너는 시대의 요구와 정신을 표현하지 못한다고 할 수 있다.

디지털 테크놀로지시대 인공지능 기술 발달과 진보, 인간의 삶의 변화, 글로벌 지구촌, 가상과 현실의 모호한 메타버스사회, 인간과 자연의 상생과 공존 등 디지털 테크놀로지 시대 사회 문제와 명제가 대두되고 있다.

인간과 인간, 인간과 자연의 조화(造化)속에서 인간성 회복 등 디자인을 통해 인간의 본질적 가치와 정신을 되찾고 인간다운 삶을 누릴 수 있도록 해나가야 한다.

"디자이너는 제작물이 어떻게 보이는가보다 어떻게 보여줄 것인가를 중시해야 한다. 보여주는 것 그 자체가 곧 디자이너의 논리이다."

– 키스 브라이트 (Keith Bright), 디자이너

$$\text{Issue}$$

디테크 시대

1. 대중의 윤리적 기대 수준이 높아지고 있다. 윤리는 '인간으로 지켜
 야 할 마땅한 도리로 선악 시비와 판단 기준이 되는 사회적 규범
 체계'라 할 수 있다. 제품 디자인은 사용자의 윤리적 기대 수준을
 어떻게 맞추어 가야하고, 디자이너가 가져야 할 윤리적 덕목은 무
 엇인가?

2. 디테크 시대 혁신적인 과제 도출은 기존 지식이나 기술을 연계하
 고, 순간적인 통찰력에 의해서만 가능한가. 체계적이고 창의적인
 프로세스로 과제 도출하는 방법들에는 어떤 것들이 있는가.

참조 자료

인공지능시대 교육정책방향과 핵심과제, 관계부처합동, 2022

글로벌 시대의 경영학 원론, 서도원 외, 대경, 2019

지금의 디자인, 메가트렌드랩, 율곡출판사, 2018

한국디지털정책학과 논문지, 제16권 제12호, 2018

변화와 혁신, 민경찬, 좋은땅, 2017

마케팅, 전달영외 3인, 한경사, 2016

반지성주의를 말하다, 우치다다쓰루, 이마, 2016

사피엔스, 유발하라리, 조현욱 역, 김영사, 2015

철학자의 디자인 공부, 스테판 비알, 홍시커뮤니케이션, 2012

인간을 위한 디자인, 빅터 파파넥, 현용순 외 역, 미진사, 2009

디자인생각, 박암종, 안그라픽스, 2008

디자인의 진화와 기업의 활용전략, 삼성경제연구소, 2008

모던디자인 비판, 카시와기 히로시, 안그라픽스, 2005

디자인을 공부하는 사람들을 위하여, 시마다 아쓰시, 디자인하우스, 2003

혁신적 디자인 사고, C. 토마스 미첼, 김현중 옮김, 국제, 1999

Designnet, 4월호, 1998

현대디자인연구, 정시화, 미진사, 1997

이건희 에세이, 신동아일보사, 1997

디자인 사고와 방법, 우흥용, 도서출판 창미, 1996
디자인이 경쟁력이다, 정경원, 웅진출판사, 1994
디자이너의 사고방법, 브라이언 로손, 윤장섭 역, 기문당, 1988
인더스트리얼 디자인의 역사, 스티븐 베일리, 열화당 미술선서, 1985
디자인 개론, 이건호 편저 삼화원색, 1979

아이비엠, www.ibm.com
애플, www.apple.com
현대자동차, www.hyundai.co.kr
주간조선, weekly.chosun.com
코이카웹진, webzine.koita.or.kr/
동아사이언스, dongascience.com
브레인미디어, www.brainmedia.co.kr
애드위크, www.adweek.com
하우머치, How much.com

찾아보기

나가는 말

디지털 테크놀로지 시대
디자인 프로세스에 창의·혁신·윤리 삼위일체

사람들에게는 문제해결에 있어서 저마다 자기 자신만의 고유한 프로세스가 있다. 프로세스의 일반적인 의미로는 일하는 순서 또는 자기만이 일하는 노하우라 할 수 있다. 같은 일을 하는 경우에도 누구는 빨리 일을 끝내고 누구는 늦게 일을 처리한다면 개인적 역량과 더불어 서로 다른 프로세스를 가지고 있을 확률이 높다. 일의 성과도 프로세스에 따라 차이가 난다. '프로세스는 하나의 습관이다.'

디자인에도 프로세스가 있다. 산업화 시대에는 규격화·표준화·대량화를 위해 디자인 프로세스가 존재한다. 창의와 혁신을 기반으로 대량생산과 대량소비를 통해 인간의 삶의 질과 편리성을 가져왔다. 디지털 테크놀로지 시대 디자인 프로세스에는 어떤 요소가 있어야 할까.

디지털 테크놀로지 시대 디자인 프로세스에 창의·혁신·윤리 삼위일체가 녹아 있어야 한다. 창의·혁신·윤리 삼위일체는 불필요한 요소가 아니라 창의적인 디자인 프로세스와 공존하는 프로세스다.

　창의는 새로운 시각에서 아이디어를 발굴하는 것 뿐만이 아니라 그 이상의 가치를 담아내어야 한다. 많은 아이디어를 끌어낼 수 있고, 행동을 하게끔하는 요소뿐만이 아니라 디자인에 있어서 컨셉과 능력을 끌어낼 수 있는 내부적 요소를 형성하기 위한 통찰이라 할 수 있다. 윤리는 디자인을 통해 인간이 지켜야 할 도리나 규범과 같은 바람직한 행동의 기준이며, 공동체 환경을 만들어 가는 이정표이다. 디자인을 통한 올바른 규칙과 행위를 만들어 가는 것이고 방향성을 제시하는 것이다. 혁신은 창의적 아이디어와 윤리적 가치가 더해진 좋은 제품을 만들 수 있는 동력이라 할 수 있다. 이는 새로운 것을 만드는 것 뿐만이 아니라 혁신 과정에서 제품의 소멸과 환생이라는 새로운 가치도 끌어내야 한다.

　디지털 테크놀로지시대 공존의 윤리적 기반 위에 창의를 통해 올바른 솔루션을 찾은 후 혁신을 통해 솔루션을 결합하면서 창의와 공존 디자인 프로세스에 녹여내야 한다. 디자인 삼위일체를 배제한 디자인은 마치 방향과 속도를 모르고 운전하는 것과 같다. 디지털 테크놀로지 시대 디자인 프로세스에 창의·혁신·윤리의 삼위일체로 우리 삶의 방향성을 제시하고 인류 공동체 환경을 만들어가면서 진화해 나가야 한다.

저자소개

최명식 崔明植

중앙대학교와 동대학원 공예학과를 졸업하였다.

1984년 영국 West Sussex Collage of Design / higher diploma 디자인 과정을 이수하고, 영국왕립 대학원(Royal Collage of Art)에서 산업 디자인학과 석사 과정을 졸업하였으며, 국민대학교 테크노 디자인 전문 대학원에서 한국디자인 행정체계의 개편과 정책 방향에 관한 연구로 디자인학 박사학위를 취득하였다. 경희대학교 예술·디자인 대학학장과 아트퓨전 디자인 대학원장을 역임하고 현재 경희대학교 예술·디자인 대학 명예교수이다.

한국디자인 고령센터대표로 현업에서 활동하고 있으며, 학술 활동으로는 한국 디자인 정책 학회회장과 사)한국디자인정책개발원 이사장으로 디자인 정책의 선진화에 관한 연구에도 열중하고 있다.

디자인은 현대의 피폐된 환경문제에 접근하는 방향을 제공하는 것을 가르쳐 주었고 환경문제에 대처할 수 있는 인간다운 디자인으로 단순한 손끝으로 그리는 것이 아니라 마음과 철학과 문화를 그리는 가장 가시적이면서도 보이지 않는 가슴을 치는 그러한 예술이요 산업이요 그리고 역사고 문명이다.

저자의 개인진 축사 中 이어령 초대문화부 장관

디자인의 길

THE WAY OF DESIGN

디테크시대 디자인 삼위일체

초판 인쇄 2023년 10월 30일
초판 발행 2023년 11월 6일

저 자 | 최명식
펴 낸 이 | 하운근
펴 낸 곳 | 學古房

주 소 | 경기도 고양시 덕양구 통일로 140 삼송테크노밸리 A동 B224
전 화 | (02)353-9908 편집부(02)356-9903
팩 스 | (02)6959-8234
홈페이지 | http://hakgobang.co.kr/
전자우편 | hakgobang@naver.com, hakgobang@chol.com
등록번호 | 제311-1994-000001호

ISBN 979-11-6995-460-0 93600

값 : 19,000원